石上書法

侯吉諒篆刻散文集

侯吉諒◎著

刻畫心情

篆刻是書法藝術中相當特殊的表現方式，它以書法為基礎，但以石頭、刀子為材料工具，在小小的面積上創作，形成非常獨特的藝術類別。

篆刻的歷史非常久遠，至少秦朝時候就已經留下不少技巧、形式都很完整的印章，但一直要到明清時期，篆刻才成為文人的專長，並且很快形成許多流派，建立了諸多典範。

傳統的篆刻以篆書為正宗，我則常常把刀子、石頭當作紙筆，同時嘗試隸書、草書的表現可能，也反過來讓我了解書法與碑刻之間的諸多關連。

雖然我下了很大的功夫在篆刻的學問上，但我卻有意無意的，把篆刻當作是書畫行有餘力的「休閒」之一。

寫字畫畫累了，把玩印章常常是很好休息，也可以沉澱許多創作的心情，也正是因為如此，我的印章多為寄情、寓懷之作，可以入印的句子，必然是我很有感覺的句子。這倒是無意中符合了文人把書畫用的印章，稱之為「閒章」的本意。

閒章不只是印章而已，通常也是一時一地心情的寄寓寫照，閱讀古人的作品，如果仔細看看他們蓋的閒章，常常會有許多有趣的發現。

我的書畫作品也是如此，特定的印章只能蓋在特定的作品上面，有時書畫完成了，卻沒有適當文句的印章可用，那就得把印章刻出來，書畫作品才算整個完成。印泥鮮紅的印章在書畫作品上，常常有一種神奇的力量，可以讓書畫作品「活了起來」，所以，我也總是要在最有精神的時候才蓋印章。

閒章雖小，意義卻大，其中幽微，且讓我在書中慢慢道來。

侯吉諒

一門深入，終身奉行情

——專訪書法家侯吉諒　文／楊晴

同時縱橫書畫及文學界，侯吉諒在學習書法的道路上，他強調必須從基本開始，包括筆墨紙的挑選、桌椅坐姿等都要謹慎對待。學習的初衷亦至關重要，因深感興趣，堅持練字已成自然，加以畫印文學創作，每天六小時的浸淫，從不間斷，以堅持到最後的心，臻至非凡成就。

從低頭練字到低頭打字，書法從生活必須變成所謂的「興趣」。然而書法家侯吉諒直言：「現在是學書法最好的年代。」關鍵在於摒除錯誤觀念，以正確心態學習書法之道，並視為重要大事，一門深入，終身奉行。

古人以精通詩、書、畫為「三絕」，後因自刻印章蔚然成風，合稱為文人「四絕」。而侯吉諒身懷「四絕」，少時以〈風塵中的俠骨〉獲時報文學獎敘事詩獎，其後更三度獲時報文學獎，後又以長詩〈交響詩〉獲封年度詩人，並成為《創世紀》詩刊主編。

書畫方面，侯吉諒師承前故宮副院長江兆申，為靈漚館弟子，盡得書畫並行精髓，加以個人深厚文學底子，把傳統文人「詩中有畫，畫中有詩」的境界，結合新時代思維，發展出自成一格的書畫風格。畫家何懷碩以侯吉諒四絕以外，加上散文創作，堪稱「五絕侯吉諒」。

堅持興趣學得其法

同時縱橫書畫及文學界，成就非凡，究其成功原因，侯吉諒簡單歸納出「興趣」二字。因深感興趣，堅持練字已成自然，加以畫印文學創作，每天六小時的浸淫，從不間斷；這就是興趣，持久進行並深感滿足。

在侯吉諒書法班的收生標準中有二十三條不教，其中五條都跟坊間定義的「為興趣而學」有關。因有空想學點才藝的、一時興起想學的、在網上隨便看到覺得有興趣的、只想體會一下的、父母想為子女培養興趣的……統統不教。

「興趣就是天分，真正有興趣是會不計名利、不計心力。因為清楚知道這個東西是我要的，並從中獲益良多。」侯吉諒認為，學習的初衷至關重要，興趣需要堅持，不是空想到才做，也不是玩玩而已，更不是家長眼中以實用前途為目標的狹隘定義。學習書法要抱持對書法的敬意，沒有贏在起跑點，重點在終點，有堅持到最後的心才修習書法。

即使對書法真正有興趣，也要學得其法。在學習書法的道路上，侯吉諒一直致力從龐雜的書法史及各家書法中理清脈絡，去除過往的謬誤，並重新整理一套學習系統。而學習之初，寫出之前，必須從基本功開始，包括書寫工具、筆墨紙的挑選、桌椅坐姿等都要謹慎對待。

要真正地「寫字」，先要學會控制用筆，而不是一味描字或畫字。侯吉諒指出，寫字是一種感性與理性的重疊，如以手寫文字，便是在記錄的同時，理解消化句子的意義。書法寫字講求的是更高度的專注，是一種進入生命的書寫，緩慢而極致，一筆一畫都馬虎不得。

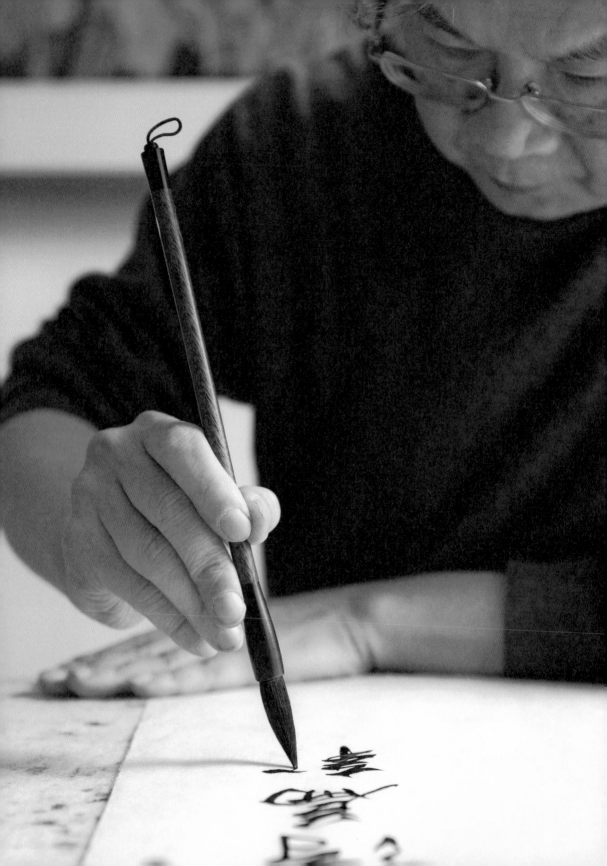

學習書法不只於學習寫字的技巧，技進於道，臨摹經典，反覆練寫只能鍛鍊技術。書法幾千年以來，潛藏在傳統文化的最深層，所有文化藝術的紀錄都依賴書法所傳承，字字句句都承載著中華文化的博大精深。要習得書法之道，便要從其內在的歷史底蘊下功夫，以豐富內在涵養。

專注練字靜心自省

自古有言「字如其人」，書法調整身心，修練心性，在專注練習寫字的同時，亦靜心省思自身及生命的意義。在寫字的過程中往往把個人的修養品性、心情心境，透過筆墨轉化為字體，躍然紙上。「寫字」如「寫志」，以字明志，同一道理。

相比於「昔人得古刻數行，專心而學之，便可名世」的條件，現今資訊流通，名家字帖唾手可得，真跡展覽琳瑯滿目，書寫工具改良精進，因此侯吉諒深信，只要用心學習，有排除萬難的決心與恆心，現在絕對是學書法最好的年代，甚至可以寫出與古人並駕齊驅的書法。

若然把書法的精神融會到生活之中，往往足以改變一個人的內在至外在。侯吉諒不少學生便因認真對待書法而重新思考人生，一改得過且過的態度，不再「混吃等死」。經過日復一日的專注練習，定靜生慧，潛移默化，從而影響個人氣質、處事態度乃至生命本身，是為書法之道。

2 序 刻畫心情

4 一門深入，終身奉行情 文／楊晴

輯一 止於至善 書法與境界

12 翰逸神飛
16 神融筆暢
19 泉注而山安
22 游手好閒
24 無為
26 如意
28 曠達
30 既見君子
34 長樂未央
36 不知處
40 止于至善
44 不悔
48 好極了

50 希有
53 堂皇
56 雪泥鴻爪
59 心象
62 平生真賞
65 師造化
67 空山不見人
70 妙有
72 見素抱樸
76 尚樸
79 風神
81 寄懷
84 安善

輯二 天地無私 書法與人生

88 處之泰然
92 盡歡
96 安泰

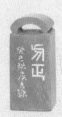
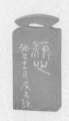
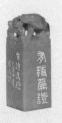
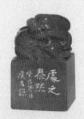

154 150 148 145 142 140 134 130 128 122 120 116 112 105 103 100 98

天地同力 天地無私 錢來也 放心 放手 永以為好 放下便是 清心 懷璞藏真 飛天 供養菩薩 無盡藏 敦厚 有詩為證 不來思君 相見無事 得意

204 202 200 198 194 192 188 186 182 178 176 172 168 166 162 160

難得 妍潤 枯勁 閑雅 永安 樂未央 淨心 暢快 尊德 虛懷 通會 有餘 養壽 大方 方正 處厚

輯三 **處厚** 書法與態度

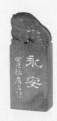

【輯一】

止於至善 書法與境界

練字要逆性而行——
小心之人，
下筆宜大膽似壯士無舞劍，
豪邁之士，
落筆應如美女繡花。

攝影 陳勇佑——攝於回留茶館。

翰逸神飛

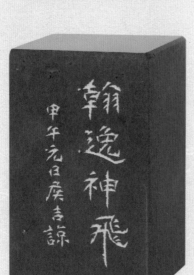

翰逸神飛
甲午元旦廣吉諒

要把字寫好，首先要能凝神靜慮、心思平和、專心一致，而且要能夠呼吸平穩，肌肉不過度緊張，這樣才能夠完全控制毛筆，寫出理想的筆畫。

因而寫字的人常常要練習「安靜寫字」的功夫，那是處於精神專注與情緒放鬆互相調和的狀態，沒有經過一定的練習，不可能輕易達到這樣的狀態。

寫書法需要高度的身心協調，刻意要把字寫好，反而容易肌肉過度緊繃，或者下筆太謹慎，以致於筆畫寫得太過僵硬，缺少了靈動的美感。

即使是已經非常純熟的書法家，也並不是寫字都可以真正放鬆和完全專注，這些和寫字無關的技術，影響寫字卻最為深遠，也需要不斷的練習。

任何技藝需要達到一定的純熟程度，才算是有了基本的功力，有了基本功力以後，更必須把這個基本功變成反射性的本能，因為很多時候技術表現靠的是手的記憶，甚至是全身肌肉的記憶，只有完全不必控制、刻意表現，才能有最好的表現。

技術的累積要不斷的累積和提升，慢慢才能到達隨心所欲的地步，要寫出什麼形狀、質感的筆畫、結構，都必須可以隨時隨地的得心應手，如果不能做到這樣，寫字就只能說是初步的階段。

我在上課的時候總是會示範如何寫字，在一起上課的學生寫的字可能有楷書、行書和草書，示範需要相當的時間，而每次上課至少都會分別示範兩三次，我會在最後把前後示範的字紙重疊起來，除了小部份的差異，同樣的字，必定是差不多一樣的。

這表示什麼？這表示有能力寫出一模一樣的字時，才完全掌握了一個字的特色。

以上這些，都還只能算是基本能力，專注、放鬆的能力要更進一步提升，就得更多的練習，要真正達到寫字的技術都已經是一種本能的反應了，再加上全心投注的忘我書寫，才能達到翰逸神飛的境界。

甲午年仲夏侯吉諒

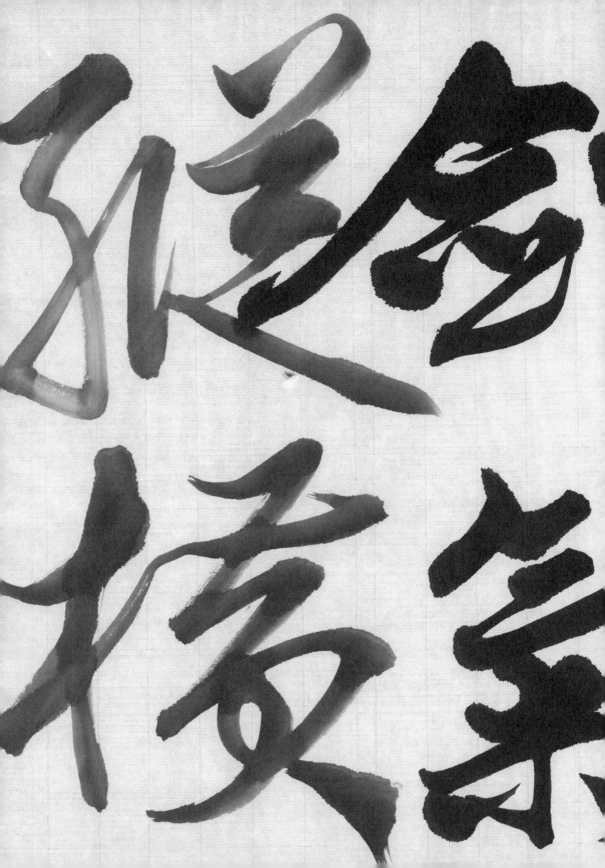

神融筆暢

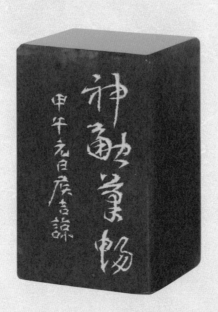

神融筆暢
甲午元旦庚吉詠

常常有人問，寫書法最好的狀態是什麼？

這個問題很廣泛，不同的角度會有不同的答案，但一般來說，我認為寫書法最好的狀態，就是「忘我」。

忘我是全神貫注在筆畫、書寫上才會發生的狀況，並不是每次寫字都可以達到忘我的境界，而如果寫到忘我了，那就表示整個人的身心都融入了筆墨之中。那種感覺，一般人大概只有少數的機會可以體會到，但寫字的人練到某個程度，應該都很容易進入忘我的狀態。

寫字之所以能夠改變一個人的性情，除了寫字可以讓人身心安靜，更因為身心安靜之後所導致的智慧生發。心思雜亂的時候，除了胡思亂想，不可能有什麼高明的想法出現，只有身心安靜的時候，才會產生智慧。

寫字要寫到忘我，才可能會出現極為順暢如意的書寫狀態，古代的大師們總是強調寫字要先凝神內思，而後才能下筆寫字，那是非常有道理的。

但凝神內思只是初步的功夫，等到真正進入完全忘我的階段，整個身心狀態就會完全表現在書寫之中，所有的修養、個性、技術，會在這個時候融合，這個時候寫字就如同呼吸般自然，不必特別強求也不必過度謹慎，筆下所寫，往往就是心中所想，於是在神融筆暢的情形下，寫出精采的作品。

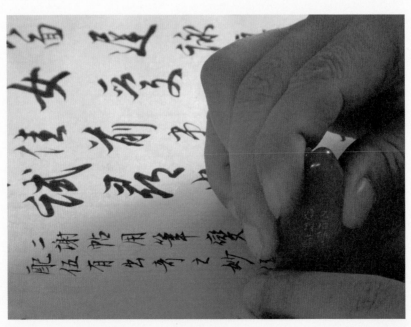

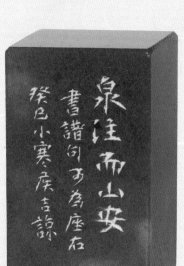

泉注而山安

使筆如用劍，氣須鼓盪、勢要沉著，筆勢隨意而生，不可拘泥。

筆法無定法，應隨氣順勢，心手相應，當強則強，當弱則弱。

受到碑刻字帖的影響，很多人認為楷書要寫得很有力、工整，但常常誤以為平整就是有力、刻板就是工整，就好像很多人誤以為行草就是要寫得非常狂放，總是要寫得墨汁四濺才叫過癮。

其實書法的最高境界，一直都是像《書譜》說的，要「泉注而山安」那樣，要有流水般的靈活，而又要有如山嶽般穩定的如如不動，而卻又萬物生機盎然。

簡單的說，不管什麼字體，最好的書法都是要同時具有靜態和動態的平衡，靜態的結構不能死板，動態的流暢不能過度張揚。所以在歐陽詢結構森嚴的〈九成宮〉中，我們可以看到靈巧的筆畫流動，而在懷素「霍如羿射九日落，矯如群帝驂龍翔」般的狂草中，也可以領會如杜甫詩中所寫「來如雷霆收震怒，罷如江海凝清光」的那種平淡與安靜。

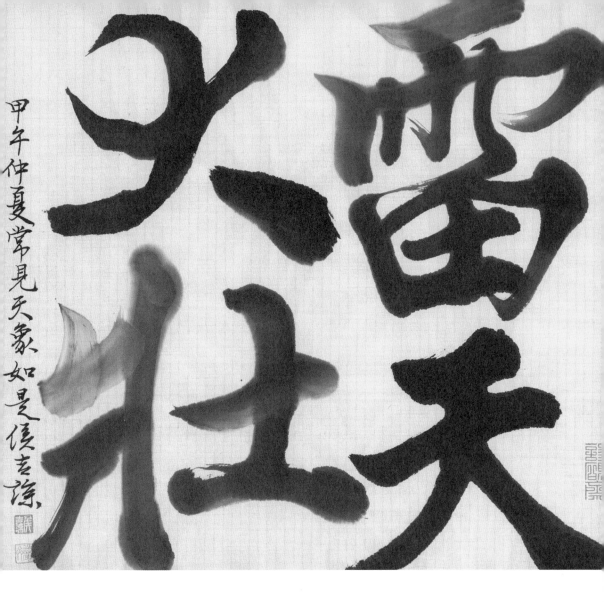

雷天大壯

甲午仲夏常見天象如是侯吉諒

游手好閒

練字要逆性而行，小心之人，下筆宜大膽似壯士無舞劍，豪邁之士，落筆應如美女繡花。

什麼人寫什麼字，從字的長相，可以看出一個人的個性，《書譜》上說：「質直者則徑侹不遒；剛很者又倔強無潤；矜斂者弊于拘束；脫易者失于規矩；溫柔者傷于軟緩，躁勇者過于剽迫；狐疑者溺于滯澀；遲重者終于蹇鈍；輕瑣者淬于俗吏。」真是把人的個性和寫字的特色分析得很到家。

寫字表現了一個人的內在，因此可以藉由寫字改變一個人的個性。

不過現代人寫字的目的性太強，效率的要求太高，總是希望可以在最短的時間內達到最高效應。然而內在的改變是需要時間的，需要心靈有一定的空間，才能容納改變的可能。

不妨學習讓自己有游手好閒、什麼事都不做、發呆的時候，泡上一杯茶，閒散的調弄筆墨，或許什麼都不寫，只是泡泡筆、看看硯台、摸摸紙張、聞聞墨的味道、翻翻字帖，書法的養分就在那樣的時刻進入你的心靈。

無為

「無為」是老子思想中非常重要的概念，但老子主要著重在當政者要無為，百姓才會安居樂業。政治上太折騰，就會影響百姓的生活。

其實在個人的言行上，也應該明白無為的道理和意義，很多事情，無為是必要的選擇，更是智慧的展現。

例如，在現代社會學寫字，就應該要明白「無為」的重要，學寫字應該只是一種單純的興趣。當然可以把寫好書法作為學習的目標，但也必須了解，達到這個目標之後，通常不能帶來什麼好處。如果為了要得到某種好處而學書法，恐怕會大失所望，因為要學好書法很困難，要花很多很多時間，而且寫好書法以後，可能會無用武之地。

可是，不管寫得好不好，在忙碌而紛亂的生活中，可以安靜寫字、保持安靜寫字的心情，可以暫時忘記紛擾、轉移壓力，這已經是很難得了，還有什麼比這樣的安靜更值得追求呢？

很多人面臨工作、生活的困難時，總是先犧牲自己的興趣，總是覺得以後有閒情逸致的時候再說，其實這是非常可惜的。一個人再忙，每天總應該留出一點點時間給自己，看看字帖，讀讀字帖上的句子，字帖優美的字體、古典的文字，一定可以帶來視覺與心靈的平靜，這也是其他活動無法與書法相提並論的地方。

如意

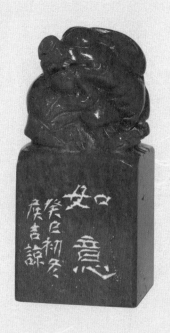

沈秋雄先生有一年得到幾張一丈二（360公分）的大紙，分別請臺靜農和江兆申先生寫字，在這麼大的紙上寫字，需要非常好的條件，一不小心，就容易寫壞。所以臺靜農先生特別說，幸好那次寫字，竟然沒有訪客，也沒有電話和電鈴。

如意很難。就像即使每天寫字，也很少碰到稱心如意的時候。

很多人大概都以為書法家隨便拿起筆來就可以寫出好字，其實不然，即使古人每天用毛筆寫字，但可以寫出好字的時候其實並不多。

要寫出好字，得有很多條件配合——筆墨紙硯要對、心情要對、文思要流暢、手的動作要自然自在、不能有任何人任何事的打擾，任何一個環節不對，字就不容易寫好。

對一個書法家來說，每天練字是必要的功課，但要練的，已經不是什麼字帖的什麼技巧，而是為了讓自己一直保持儘量接近如意的狀態。寫字和其他技藝一樣，寫字的過程是一連串反射動作的表現總合，平常練字的習慣、能力、方法，都在創作的時候表現無遺。所以練字也必須是深刻了解自己身心狀態的方法，只有深刻了解自己，寫字才能得心應手；要達到如意的狀態，就像一個漂亮的飛躍的舞蹈動作，必然來自無數次的練習。

曠達

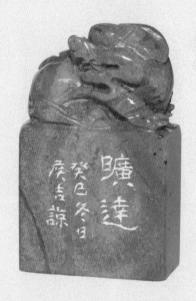

現代人接受的資訊太多太複雜，以致整個社會常常充滿躁動不安的情緒。

放下手機、平板、關掉電視，讓心靈空閒一點，像曠野那樣一望無際，起初可能會覺得很單調、無聊，但很快你會發現其中有很多風景，風的聲音、雲的樣子、草木的姿態，以及置身其中的閒散自適。

然後你會發現生活中充滿太多不必要的計較，不必要的意見、不必要的糾葛，許多事情都可以看開、放開，不必再理會與掛念，於是你會覺得輕鬆起來。

快樂的第一步，讓你的心靈可以像曠野那般的空曠。

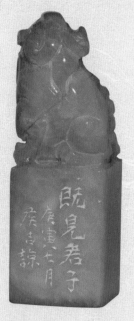

既見君子

《詩‧鄭風‧風雨》中說：

風雨淒淒，雞鳴喈喈。既見君子，云胡不夷？

風雨瀟瀟，雞鳴膠膠。既見君子，云胡不瘳？

風雨如晦，雞鳴不已。既見君子，云胡不喜？

全詩寫的是女子在風雨之夜，思念心中牽掛的君子，語言文字和描寫的情感都極樸素，但卻讓人有一種思之綿遠的感覺。

任何一種文學、藝術在發展之初，其形式與藝術語言都比較簡單、重複，沒有太多華麗的技巧，繁複的樣式，但奇怪的是，愈是簡單模式的語言、樣式，愈是可以讓人覺得意境綿遠幽深，有無窮無盡的感覺，以致纏綿悱惻，讓人為之低迴不已。

我常常想像，這樣讓女子為了思念不已的男人應該要有怎樣的風采，不過既然稱之為君子，想必是磊磊落落、大方從容的吧！詩經這種「既見君子」式的情感，在後來的文學中似乎很少見到，因為都太過濃烈了，所以反而失去悠遠的可能。

書法的發展也是如此，明末傅山主張寫字「甯拙毋巧，甯醜毋媚，甯支離毋輕滑，甯真率毋安排」，雖然糾正了當時館閣體的書寫習氣，

但矯枉過正的結果，對後來的書法有極為負面的影響，最為常見的，就是不擅長寫字的人把傅山的主張當作護身符而任意信筆，造成書法審美標準的大混亂。

書法要能進入藝術的殿堂，成熟的技術、收斂的情感、含蓄的表現是必要條件，即使狂草如張旭、懷素，莫不如此。傅山的某些作品，用筆用墨已經草率到了不堪入目的地步，有晚明第一寫手的傅山已經如此，其他沒有渾厚書法修養的人，如何可能「寧拙毋巧，寧醜毋媚，寧支離毋輕滑，寧真率毋安排」呢？

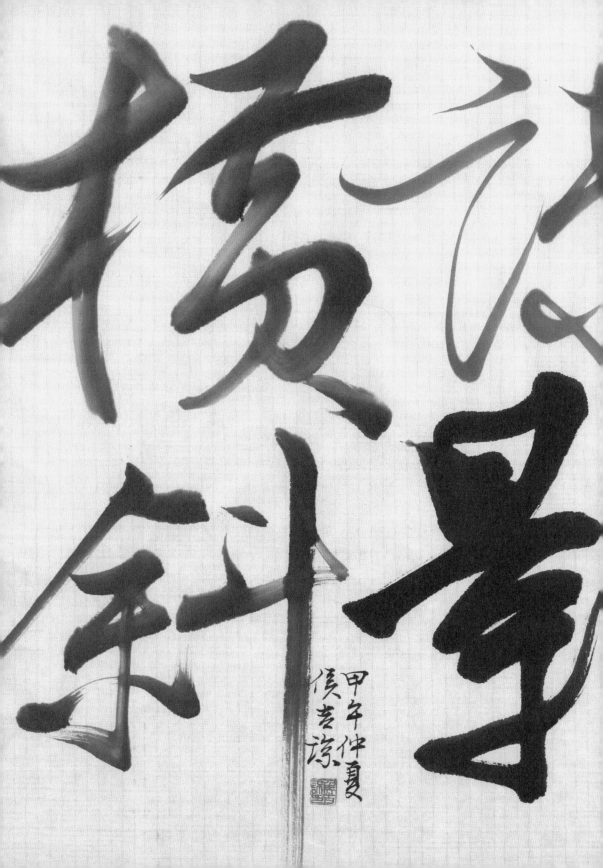

消暑揮毫餘興

甲午仲夏
侯吉諒

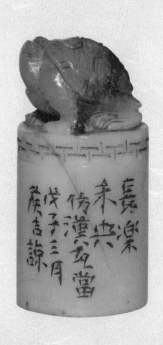

長樂未央

漢朝的瓦當，常常見到各種吉語，「長樂未央」是比較普遍的一種。

瓦當而有文字，必然是用於宮廷或貴族的建築，古人階級分明，一般百姓為衣食忙碌，大概是不敢奢望長樂未央的。不過貴族們表面上錦衣玉食、榮華富貴，想要長樂未央卻也不是那麼理所當然，所以才會把這樣的文字澆鑄在房子的瓦當上，也算是一種深深的祝願。

瓦當上的文字多半是磚瓦工匠寫的文字，加上要配合瓦當的形狀，文字有一定程度的變形，也不一定符合篆書、篆刻的規範，不過畢竟是兩千年前的文字，所以非常古樸拙素，對當時書法風格的形成，也是相當重要的參考，很多前輩書法家們從這樣的字體中獲得許多靈感，所以他們寫出來的字可以非常古拙耐看，現代人沒有下這種功夫，只學了幾個篆隸字就刻意要寫成古拙的樣子，那當然只能是醜惡不堪而已。

因為喜歡這樣古典形式的文字藝術，所以就把它縮小刻成印章，相當有裝飾性，每次用這個印章蓋作品，總是有一種長樂未央的喜悅。

不知處

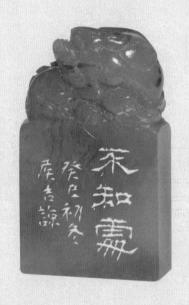

鑽研書畫愈深入，愈覺得其中的學問博大精深，幾乎是沒有盡頭。

那種感覺很像是不斷重複遊覽你以為已經非常熟悉的風景，然而季節不同、氣候不同，便有不同的感受。

面對像王羲之〈蘭亭序〉、歐陽詢〈九成宮醴泉銘〉這樣的作品，常常會有雲深不知處的感覺——常常你覺得已經領悟到了所有的奧妙，過兩天再回頭，立刻又看到自己的不足，以及經典的偉大。

據說大提琴家馬友友每次在覺得自己的琴藝天下無敵的時候，他就會去聆聽海飛茲（Jascha Heifetz）的演奏，海飛茲（Jascha Heifetz）那精準無比又情感豐富的演奏技巧能讓他立刻收斂自滿的情緒，然後再向更高的境界探索。

終身學習經典，並非意謂自己的不足，而是時時提醒自己，什麼是典範？什麼是境界？終身學習經典如同松下問童子，老師在哪裡？在雲深不知處。

學習經典當然不是固步自封，我同意書法和其他藝術一樣，都要有時代的面貌，最好也要創造出自己的風格，不過在創造風格之前，書寫功力必然是絕對的要件，沒有功力而談風格，終究是水底撈月一場空。功力到了，又有發展自我風格的意識，終究會水到渠成。

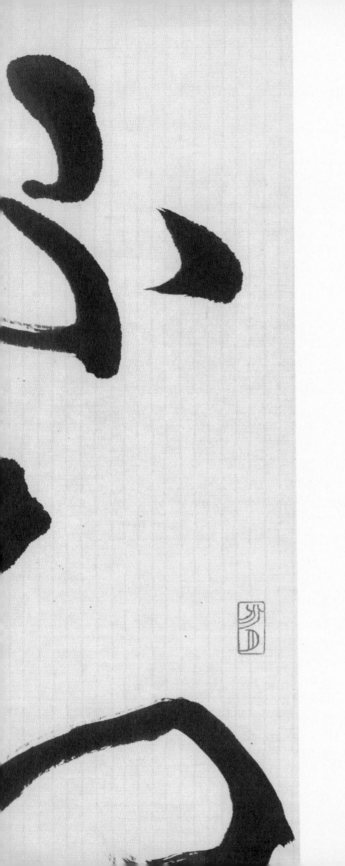

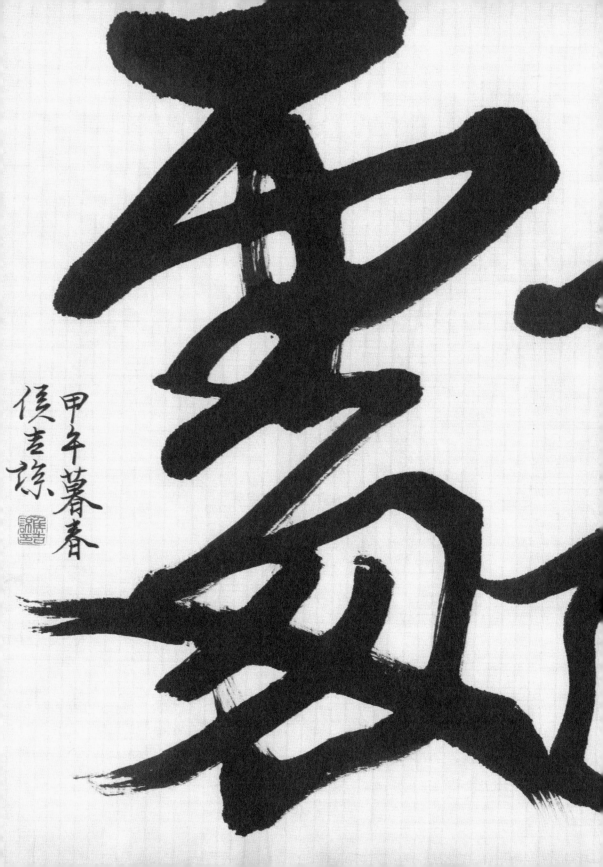

甲午暮春
侯吉瓊

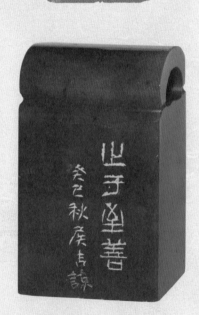

止于至善

對寫書法的人來說，可能一時的得意、暢快是經常會有的經驗，然而慢慢也就能夠體會，原來止於至善是何等高妙的境界。

常常有人問我為什麼要每天練字，難道還不熟悉嗎？我有許多字帖，例如王羲之的〈蘭亭序〉、〈聖教序〉、趙孟頫的〈赤壁賦〉，歐陽詢的〈九成宮醴泉銘〉，孫過庭《書譜》、王羲之《十七帖》，都是三十多年來從未間斷臨摹學習的。至少，每一種一年總是要重覆十數次臨摹，一個帖子用三十多年的時間去練習，即使有一陣子沒練，只要重新翻閱，所有的文句、筆法、結構、行氣，都會很快就完全恢復手感。

那麼為什麼還要再練習呢？那是因為要讓自己保持一定的精準與細膩。所有的音樂大師幾乎都是可以背譜演奏的，但為什麼他們每天都還要花六、七小時的時間練習？而且一定要每天練？就是要維持一定的精準和細膩，同時在練習的過程中，不斷累積能量，向更高的境界邁進。

寫字偶爾會出現一些超水準的作品，那是非常特別的狀況，但也是能量累積的結果，這種超水準的書寫，有可能是一輩子都很難再達到的，但也有可能成為另一個階段、境界的起點，要達到這樣的目的，只有透過更高境界的練習。

書法和其他藝術不一樣的地方，是書法的境界常常和一個人的年紀、閱歷、修養、學問相關，《書譜》上說王羲之的書法「末年多妙，當緣思慮通審，志氣和平，不激不厲，而風規自遠」意思是，王羲之晚年書法之所以「多妙」，和他的思想、性情、人格都達到一定的修養，所以風範和規範都有一種悠遠的境界。

這種思想、性情、人格的修養所產生的力量不是技術性的磨練可以達到的，所以《書譜》接著上文說：「子敬已下，莫不鼓努爲力，標置成體，豈獨工用不侔，亦乃神情懸隔者也。」意思是，王獻之之後的書法家都只是很努力在磨練書寫技術、追求某一種字體風格，卻沒有考慮到書寫功夫和應用之間的關係，因而寫出字的神與情都是隔閡的，這樣的書寫狀態，又怎麼可能寫出什麼高明的字呢？

書法在現代社會被視爲一種視覺藝術，書寫者也多半只看重書寫技術，說實在的，這是書法藝術的捨本逐末。書法要能「止於至善」，還是非得從人生的境界講究不可。

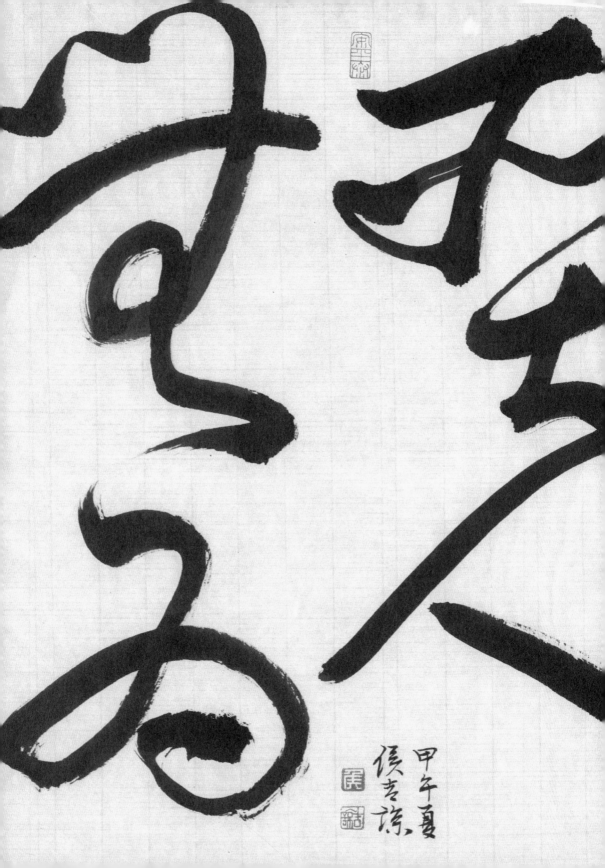

甲午夏
侯吉諒

不悔

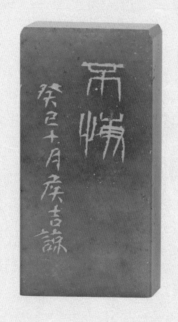

不悔
癸巳十月庚吉諫

「不悔」這個句子，來自金庸的武俠小說《倚天屠龍記》，峨嵋派的紀曉芙愛上明教的楊逍，並生下女兒取名「不悔」，在正邪對立、禮教嚴厲的時代，「不悔」兩字完全表達了其感情的義無反顧。

年輕的時候我就喜歡文藝，然而卻不知道寫詩、寫書法會有什麼前途，在學校學的是食品科學，是非常實用、不怕沒工作的科系，然而在念書的時候，卻一心只想朝著不知以後有沒有工作機會的文藝發展。

當時也有許多和我一樣的文藝青年，懷抱著美麗而浪漫的文藝夢想，但似乎很快都在現實的環境中慢慢放棄。驀然回首，從畢業到現在，我在文藝路上，竟然也已經將近四十年了。

很多人曾經問過我，有沒有後悔過，是如何堅持的？

其實我並沒有任何堅持，只因為文藝是我的興趣，在工作、家庭行有餘力的時候，我就是寫字、寫詩、畫畫，根本沒有必要堅持，因為樂在其中，所以走上文藝之路對我來說，因而也就沒有後悔不後悔。

有人問我，我會鼓勵年輕朋友去從事文化創意產業嗎？我的回答是：「台灣的文藝環境非常不好，政府、社會、學校教育都不重視，所以我並不鼓勵。但不鼓勵並不代表反對，重點在有沒有興趣，如果有興趣，而不是只是為了找工作，那麼任何事情都可以做，而且必然

會有成績。愈是不好的環境，通常愈少人願意從事，因此相對的競爭也就愈少，所以成功的機會就很大。」

從事研究手工紙的王國財應該是很好的例子。台灣沒有很好的書畫環境，連寫字畫畫的人都可能不重視紙張，在這種情形下去研究造紙，幾乎可以說是沒有前途，所以三、四十年來，願意研究手工造紙的人微乎其微，然而王國財卻成爲華人世界首屈一指的造紙專家，更是長期研究古籍並重製再現古紙的高手，這樣的成就，只是因爲他有興趣。有興趣去深入研究任何事情，大概都不會有後悔的時候。

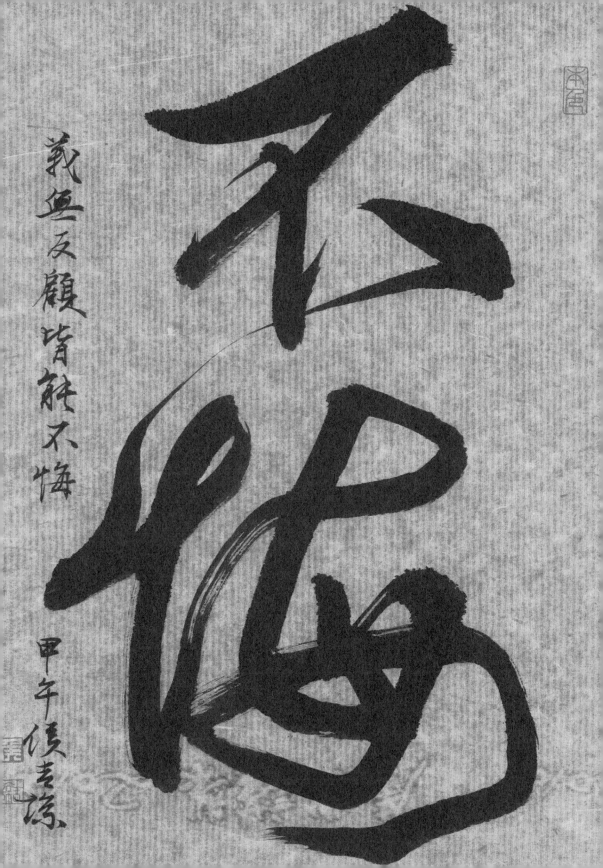

不悔

義無反顧 皆能不悔

甲午俊吉瓊

好極了

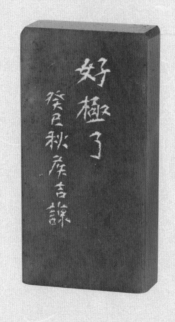

好極了
癸巳秋庚吉諫

對我來說，刻印章最難的部份之一，是找到適當的句子。

好句子要有意境、感覺，可以激發靈感，尤其是閒章，代表的往往是一時一地的心境，蓋在作品上，還要能夠增加書畫作品的廣度和深度，因此太八股的文字不適合，太過口語的句子也不夠優雅。

「好極了」似乎是個例外，可以刻得很嚴肅，也可以刻得很隨和，然而不管如何，最重要的是看到這個句子時，大都會唸一次「好極了」，對著我的作品說好極了，那種感覺果然是好極了。

希有

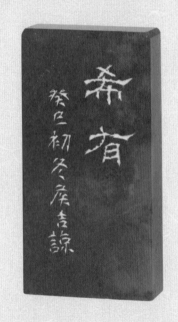

佛經上常常出現「希有」、「第一希有」這個詞，事實上是稀有的意思，即非常稀罕、難得。

閱讀宗教書籍，常常發現一個很有趣的現象，就是宗教的經典通常都會明明白白的告訴你，這個宗教是多麼的特殊希有，是絕對的真理，因此你要先相信，而不是問為什麼。

宗教說服人的邏輯的確非常驚人，甚至可以說是最強而有力的推銷方法。例如：佛教說釋迦牟尼佛是第一希有，基督教說上帝是唯一的真理，這麼強大、不容置疑的說法，的確可以產生很強的說服力。

寫書法的時候，我常常要學生，不要一邊寫字一邊搖頭嘆息，一邊寫字一邊嫌自己的字不好，如果自己都不喜歡自己的字，又怎麼可能寫出好字？

寫字固然需要相當程度的技術訓練，但寫字的心情往往更重要，可惜許多人都做不到自己希望可以達到的樣子，於是愈寫愈亂、心情愈不好，最後就真的一塌糊塗了。

寫字技術的追求其實是無止境的，以現代人的條件來說，要達到古人的成就，不是那麼容易，不是聰明才智不如古人，也不是我們沒有古人寫書法的條件，主要的原因，是古人以毛筆為生活記錄的工具，

而現代人卻是要特地練書法才會用到毛筆。

因此如果可以讓毛筆成為日常使用的工具，就非常重要。在日常生活中應該要盡量把握、創造用毛筆寫字的機會，如果平常很忙，沒有太多的時間練字，不妨試試用毛筆寫記事、便條和日記，任何需要手寫的時候都盡量用毛筆，建立使用軟筆的習慣，並且保持藉用毛筆寫字的好心情，那麼在書寫逐漸被打字取代的年代，寫字就會成為一種非常希有難得的書寫享受。

堂皇

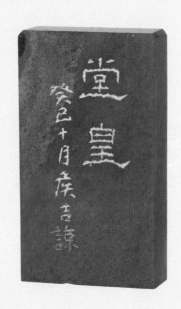

書畫的風格因爲作者的個性、性情不一，而有各式各樣的特色，藝術因獨特而可貴。

我並不特別排斥某一種風格，但我比較偏愛氣勢堂皇的作品。

藝術的欣賞和創作不只反映一個人的品味，也同時影響著一個人的生活。有時我很好奇爲什麼會有人喜歡、收藏那種看起來讓人很不舒服的現代藝術，因爲那種藝術品並不適合展示，在畫廊、博物館欣賞可以，但懸掛在自己家裡每天看，應該是很奇怪的一件事。

就好像魏碑書法有很高的研究、學習價值，當作一種風格學習的對象是可以的，但在家裡展示、懸掛，實在不是很妥當。魏碑書法有很多都是墓誌銘，這些本來是放在墳墓裡的東西，記述著墓主一生的事蹟，即使有再高的藝術價值也不適合懸掛。

甚至連梵谷的畫我都認爲不適合掛在家裡，因爲梵谷的畫充滿了視覺的騷動，看久了，會影響心情。

以前在藝廊曾見過藝廊老闆向收藏家極力推薦一張畫，畫的內容是非常陰森的場景，畫家自己入畫扮成魔鬼的樣子，整幅畫作直讓人覺得看了非常不舒服，但畫廊老闆卻依舊介紹得天花亂墜，最後好像以「極具增值潛力」打動了收藏家。

買這種畫的人通常會倒楣，因爲視覺充滿不安，必然影響生活與心理。

收藏藝術，要以堂皇、明亮、大方、舒適爲主要原則。因爲藝術品的創作通常是作者心血的結晶，用現代的話來說，是作者的身心能量，也會因此轉移到作品之中，所以，收藏要以正向風格取向爲佳。

藝術品的珍貴，就在於其中呈現了藝術家最強而有力的生命，並且帶給收藏者強烈的精神感應，好的藝術作品之所以感動人心，並帶給人們一種向上提升的力量，就在於創作者傾注在藝術之中的能量是正面的，因此要盡量接觸堂皇大氣的作品，所謂「近朱者赤、近墨者黑」這是必然的道理。

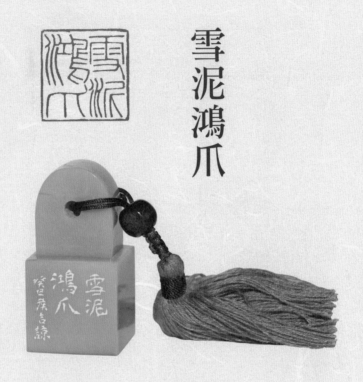

雪泥鴻爪

到了某個年紀以後，記憶開始衰退，很多以往的事情就好像雪泥上的鴻爪，初初留下的時候很鮮明，待時間過了就越來越模糊，最後了無痕跡。

可是，發生過什麼事情可能忘了，當時留下的感覺卻可能很清晰。

「雪泥鴻爪」這個成語，來自蘇東坡的這首〈和子由澠池懷舊〉：

「人生到處知何似，恰似飛鴻踏雪泥：泥上偶然留指爪，鴻飛那復計東西。」因為比喻極佳，「雪泥鴻爪」因而常常被引用。但前面引用的只是前四句，後四句我覺得更具啓發點、更震撼：「老僧已死成新塔，壞壁無由見舊題；往日崎嶇還記否，路長人困蹇驢嘶。」

一般說來，寫詩都因景入情，或者見景生情，而後才有更抽象的感嘆，例如東坡的另一首詞〈卜算子・黃州定慧院寓居作〉：

缺月掛疏桐，漏斷人初靜。

誰見幽人獨往來？縹緲孤鴻影。

驚起卻回頭，有恨無人省。

揀盡寒枝不肯棲，寂寞沙洲冷。

上半首幾乎完全是寫景，下半則是情景交織，並且寄寓著作者的人生感慨，因而再賦予上半首更深層的意義。

〈和子由澠池懷舊〉的寫法剛好相反，前四句好像已經很有感觸，但有了後四句，讀者那種對人生際遇如夢似幻的感覺忽然變得深刻、真實。

簡單的抽象、寫實的調換，卻產生了巨大的閱讀震撼，蘇東坡的文字是兩宋極則，實在是有道理。

蘇東坡的書法排名「北宋四家」之首，有人覺得蘇東坡的書法不如其他三人，那是純粹看書寫技術，而忽略了更重要的，書寫內容和文字意義的融合。

心象

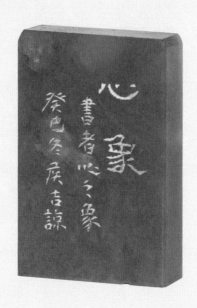

下筆要凝神靜思，預想平常練字所體會到的字形、結構、章法，這樣寫字才有所本，但寫到心手相應的時候，就必須放手縱意，讓手的感覺去帶動筆法，如此一來，心中一切隱隱約約的、對書法之美的修養與嚮往就會釋放出來。

練字是累積功力，創作則是釋放創意，兩者之間是相輔相成的，但也最難掌握臨摹與創作之間的契機。臨摹的功夫不到，創作就沒有根，但如果囿於古人的規矩，創作也必然無法自在。

鄭板橋有過一段題跋，把創作的關鍵說得相當準確，仔細體會，或許可以掌握創作的奧祕：「江館清秋，晨起看竹，煙光日影露氣，皆浮動於疏枝密葉之間。胸中勃勃遂有畫意。其實胸中之竹，並不是眼中之竹也。因而磨墨展紙，落筆倏作變相，手中之竹又不是胸中之竹也。總之，意在筆先者，定則也；趣在法外者，化機也。獨畫云乎哉！」

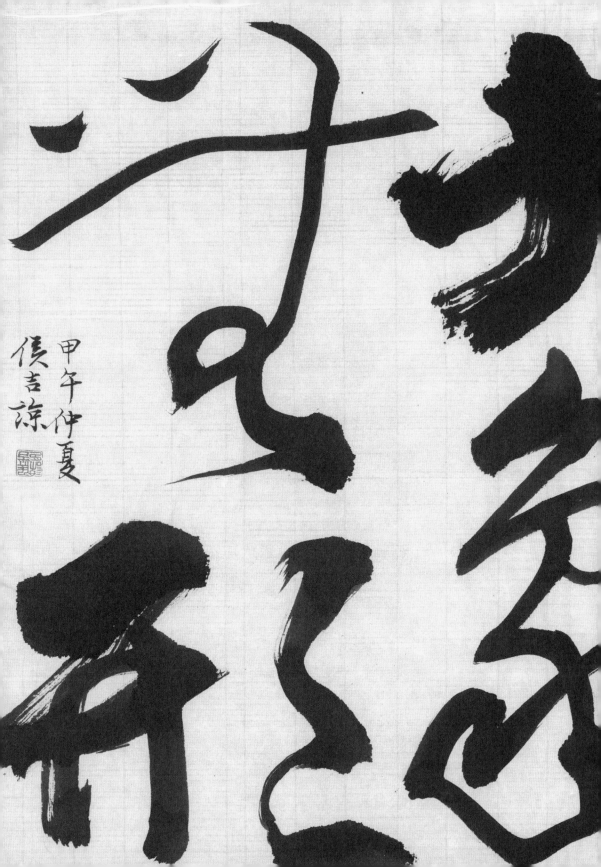

甲午仲夏
侯吉諒

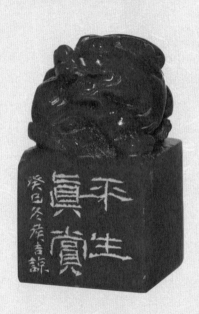

平生真賞

許多人都說台灣是中華文化的金字招牌，坦白說，我不知道這樣的說法從何而來，也不太同意。

文化是長期累積的結果，中華文化在台灣才多久？如果從鄭成功的時代算起，大概四百多年，如果從西元一九四九年起算，那就短短不到百年，這麼短的時間，能夠累積多少文化呢？更何況台灣的教育、社會，幾乎全然不重視文化，大家不是談吃就是談錢，談到文化，往往一臉茫然。

這樣的國民素質，怎麼可能成就得了中華文化的金字招牌？

想想看，台灣有多少人是願意在某一個行業不斷深入一輩子，而後又可以得到整體社會重視的？

二〇一四年三月，我到英國探望在牛津大學念書的小女兒，走馬看花的參觀了牛津大學將近一千年不斷經營、完善的校園，學院無不爭相以歷史悠久所積累的文化為榮。我不斷想著，在這樣一個充滿歷史氛圍、文化名人典故的地方念書和生活，心中會埋下多少文化的種子？

台灣有這樣的地方嗎？我們的教育部總是吹牛說要把台灣的大學打造成世界一流的大學，可是，我們說得出來，台灣大學有什麼教授是政府、社會和大部份的國民所認識景仰的嗎？如果沒有這樣的典範，

如果不知尊重、愛惜這樣的典範，頒再多國家文藝獎，對台灣的文化也不會有丁點的幫助，也無法刺激、鼓舞年輕的學子們，能夠義無反顧去追求他們心目中嚮往的人生目標。

台灣各行各業擁有特殊成就的人很多，但媒體從來不報導，因此也沒多少人知道，就算再有成就也會被忽視，像是詩人周夢蝶是台灣眾多有成就的前輩詩人之一，雖然號稱台灣十大詩人，但其實基本上寂寞了一輩子，因為媒體不報導、社會不重視，大眾不知道。

文化藝術不能只是課堂上的東西，也不能只存在博物館、畫廊、音樂廳、表演中心，更不是政府每年頒發一次的獎狀，而是必須進入生活，成為「平生真賞」，而後才能真正對個人、社會、國家有所提升。

師造化

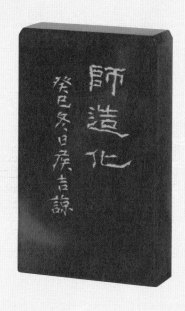

師造化
癸巳冬日庱吉諒

學習繪畫的方法是師古人與師造化，師古人，是指學習前人的觀念與技法，可以省去自我摸索的過程。師造化，是指要觀察大自然的種種樣貌，從中找到繪畫的主題、以及美之所以為美的原因。

師古人比較容易理解，一般也不會有什麼太大的誤差，但師造化的意義就常常被扭曲。

例如，在現代的教育體制下，師造化常被解釋為「寫生」，事實上師造化比寫生深刻、寬廣得多。

所謂的大自然不只是指自然的山水風景、蟲魚鳥獸這些外在物體形象，還包括了宇宙運行的法則、萬物的生機等等，師造化不是對著寫生那麼膚淺。

北宋的大畫家范寬長年隱居終南山及太華山，繪畫題材多取自家鄉陝西關中一帶雄闊壯美的山嶽，他畫的《谿山行旅圖》一向被視為山水畫的顛峰之作。《宣和畫譜》則敘述他「善與山傳神」，這樣的評語才是師造化的深刻意義。話說回來，如果沒有達到「善與山傳神」的境界，技巧再怎麼高明，也不可能畫出范寬那樣的作品。

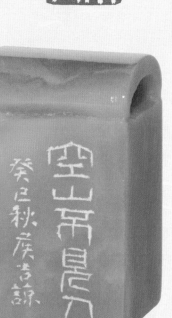

空山不見人

王國維《人間詞話》開篇就說境界——有有我之境，有無我之境：

有有我之境，有無我之境。「淚眼問花花不語，亂紅飛過秋千去。」「可堪孤館閉春寒，杜鵑聲裏斜陽暮。」有我之境也。「采菊東籬下，悠然見南山。」「寒波澹澹起，白鳥悠悠下。」無我之境也。

有我之境，以我觀物，故物皆著我之色彩。無我之境，以物觀物，故不知何者為我，何者為物。古人為詞，寫有我之境者為多，然未始不能寫無我之境，此在豪傑之士能自樹立耳。

中國傳統文學的這種觀點，和繪畫非常像，也是分有我與無我之境，有我之境的文學比較多，繪畫也是一樣，因此山水強調可以觀、可以游、可以居，基本上是以人在畫中的設想去繪畫的。

山水畫的精神面貌因而與西方的風景畫有很大不同，西方的風景畫由於高超的寫實功能，讓人有如對真實景色的感覺，但看畫的人也正如看風景的人，通常不能融入畫的境界之中。

相反的，傳統繪畫卻很容易讓人有置身其中的感覺，這點相當微妙，像真的風景的風景畫反而做不到讓人有身歷其境的感覺。

傳統繪畫還有一種無人之境的繪畫，如同無人之境的詩詞，都有

一種非常特別而不容易說明的境界，這種境界，在元四大家倪瓚的畫中最容易感受得到。倪瓚的畫常常只是一河兩岸，幾株枯樹一座一亭，筆墨極簡，荒冷非常，但仔細觀賞，卻又有非常豐潤的意境。

王國維說：「無我之境，人惟於靜中得之。有我之境，於由動之靜時得之。故一優美，一宏壯也。」

有我之境比較容易被欣賞，無我之境就不太容易，因爲欣賞的人如果沒有極靜的心境，很難體會這種無人之境的空無之美。

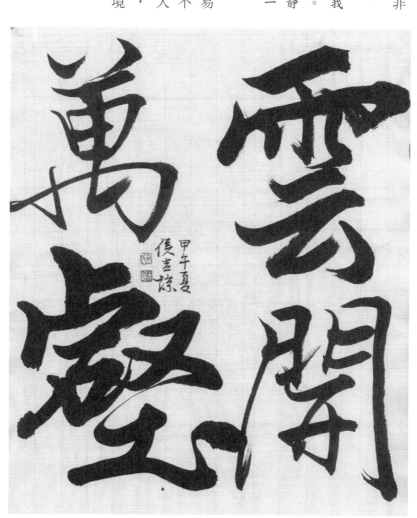

妙有

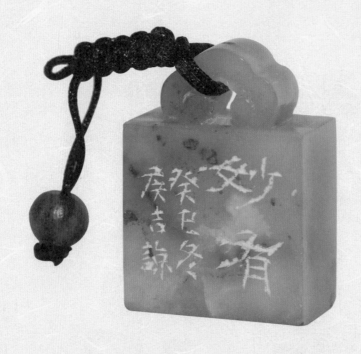

在中國讀書人心中，總難免嚮往一片可以悠游其中的山水，能夠忘卻人世的喧擾、遠離一切的不安、拋棄任何的榮寵，能夠安靜的，像節氣自然的流變那樣，靜靜的在知識、哲理、詩詞、書畫之中，體會生命本身的代謝，因而完成或者實現一種安靜而自足的生活內容。

這樣的想望到了畫家手中，便營造出一種與現實沒有什麼實質關連的風景。大自然的江河與山谷經過筆墨的轉化，終於被畫畫的人畫成他心中的理想世界，那個世界宛如千百年來所有中國文人都在追求夢想的，陶淵明筆下曾經描繪過的，「不知秦漢，遑論魏晉」的桃花源。

可是這樣的夢想在現實中終究是很難實現的，於是筆墨所營造的畫面便成為一種心情的寄託，於是有了寫意的山水。

這些具有文人身分的畫家總是這樣，他們用山水的畫面來建構契合心境的世界，因此，我們總是可以在這樣的畫裡面讀到許多無言的心事。

中國的山水一直都不只是單純的風景，畫家們用筆墨營造出的，是一個「妙有」的存在，是他們心中理想的生活情調，那當然是不真實的，可是卻又是最真實的寄託。閱讀山水因此不能只看像不像，更要看畫家在筆墨中傳達了什麼。

見素抱樸

近十年來選秀節目在全世界造成極大的風潮，平凡人透過節目也有機會展現自己的才華，許多「烏鴉變鳳凰」的傳奇故事讓更多人趨之若鶩，也衍生出更多同類型的節目。

然而，在台灣，選秀節目都沒有什麼創意，不過是以前歌唱比賽的翻版，但仍然吸引許多年輕人參與，有的人接到製作單位的比賽通知，甚至立刻辭去工作，「以便好好練習」。

不知道是台灣電視的製作單位太草率，還是台灣的歌唱人才太少，很多去參加節目的人，其實沒什麼才藝，連評審「老師」都很不專業。

說得坦白一點，這麼多年，台灣的歌唱節目「培養」出了幾個新人？又有幾個新人可以存活？

人有理想抱負和熱情是不錯的，年輕人也應該要有勇氣追求自己的夢想，但台灣的流行音樂界長期以來就沒有什麼競爭力，年輕人以此為夢想恐怕太不切實際。

刑事鑑識學專家李昌鈺博士一九六四年到美國留學的時候，在實驗室中打工洗實驗器材，和當時實驗室的工友非常友好。李昌鈺一路從學士、碩士念到博士，並慢慢成為知名的刑事鑑識學專家，這位工友常常對李昌鈺說，他也想和李昌鈺一樣，有更多的成就，李昌鈺也

都鼓勵這位工友及早努力，然而多年過去，這位工友仍然在實驗室裡洗試管。

後來，這位工友已經快退休了，仍然照例向李昌鈺說了他的願望，李昌鈺跟他說，現在再努力也來不及了，你就把這個願望放下吧！免得一直掛念。

事實上，很多人都懷抱著自己能力無法達到的夢想，或者享受著自己沒有能力消受的富貴權力，到最後都因此失去了原本平靜的生活。

在現代社會，其實簡單、平靜的生活往往是最快樂的，「見素抱樸」強調的，就是簡單、樸素的生活理念與生命情調，看起來好像很消極，卻蘊含著極大的智慧。

任何一個人只要努力，在台灣這樣的社會溫飽大概都是不會有什麼問題的，只是每一個人在職場中難免因為工作、職務的需要而身不由己，而不得不追求更高的職務與更多的工作，就好像現代企業要不斷追求營業成長一樣。

可是仔細想想，這種不斷追求經濟成長、追求更多財富的模式是對的嗎？從地球資源的過度開發，到個人生活的精力透支，顯然太多的「成功」不見得是正確的，我們需要的，可能不再是更多的成功、

勝利、權力與財富，反而是「見素抱樸」式的，簡單而平靜的生活態度與生命價值所在。

守拙不易，蓋因機巧多能便宜也，平午件夏倓吉詩。

尚樸

一九九〇年代中期，有一段時間流行「清貧思想」，似乎是日本人開始的論述，而後慢慢形成有相當市場的風潮，好多位作家都寫過文章，鼓吹少物質、少欲望的生活。

西方資本主義不斷以生產刺激市場消費，不斷製造過度的物質和慾望，雖然造就了繁華的物質生產和市場，但人們在不斷追求成功、財富累積中，失去的是更重要的精神生活的價值，清貧思想的提出，的確是難能可貴的反思。

然而對社會、國家來說，無論如何都不能提倡清貧思想，因為富強是安定的基礎，也是現實世界的群體力量，因此清貧思想只能是少數有識之士對其個人生活價值、生命理念的反省與提倡。

但清貧思想其實相當符合宗教精神，所以當時台灣不少宗教團體，也都附和清貧思想，只是世俗潮流不以為然，這些宗教團體後來也就紛紛改弦易策。

其實清貧思想確實是對過度開發生產、過度消費的暮鼓晨鐘，可惜清貧思想這個名詞不是很討喜，所以不能獲得大眾的共鳴。

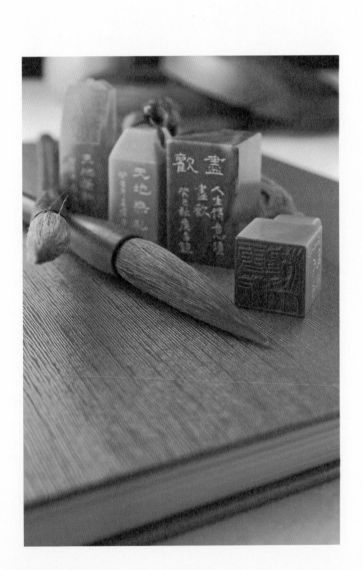

如果以「尚樸」的精神來代替清貧思想，我想類似的想法可以比較容易被大眾接受，也比較容易推廣簡單生活的理念，對於太過重視物質追求、富貴、成功的芸芸眾生來說，確實可以提供另類的價值觀念，進而改變人們對人生價值、生命意義的重新檢視，從而發現人生的目的不只是忙碌工作、累積財富而已。

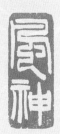

風神

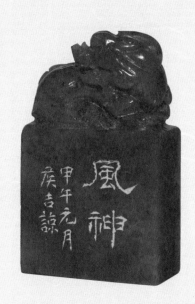

中國人用文字的能力常常讓人覺得神奇，例如用「風神」兩字來形容一個人或作品的特色，並未說什麼優雅、美麗、好看或是其他優點，但已經讓人覺得有一種迷人的韻味。

漢朝的隸書起先承襲了篆書的簡樸，有初開天地的雄強——筆畫簡約、力道渾厚，結構有明顯的篆書味道，但更為自由開闊，明末清初的書法家們為這樣的風格作了「不衫不履」的定義。是啊！那些刻在摩崖上的隸書，不正如山風吹來的歌聲，旋律簡單而高亢繚繞，強大的生命力在筆畫、結構中展現出來，每次在寒冷的冬天書寫隸書，我總是彷彿聽到編鐘或石磬敲打出來的音樂，正如西方音樂的頑固低音般簡單而堅定，但卻多了一種抒情的悠揚，不像篆書單調整齊而沒有情緒的書寫技法。隸書的一筆一畫，開始有了人世間的情緒與轉折，隸書的點常常冷如石磬，短而有力的落在紙上，像開鑿出來的岩穴，而隸書的橫畫暖如編鐘，平緩而悠揚，那餘音嬝嬝的尾聲如「蠶頭雁尾」，在雪白的紙上留下讓人驚嘆的飛翔般的線條，像編鐘的長音，一轉折便從人間飛到天上雲間。

隸書字體處於未定型的階段，很難具體形容它的規律，正是這樣的字體，有一種難以形容、但卻非常迷人的風神。

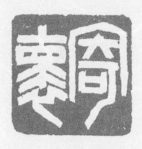

寄懷

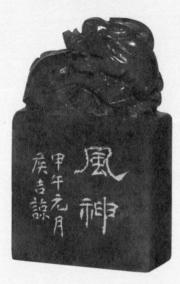

寫字、寫文章最重要的目的，我覺得是寄寓自己的情懷。

我甚至認為「寄懷」是所有寫作最重要的方法和功能，因為有了這種感性的寄託，才能傳達許多幽微的東西。現代數位科技發達，人們很喜歡用照相機、錄影記錄經歷，雖然很方便，但如果沒有及時用文字記錄當時的所思所感，一旦事過境遷，許多重要的感懷一定都消失無蹤，再也無從追尋。

古人沒有太方便的記錄工具，所以只能用文字來傳達一切的經歷，因此留下不少精采的詩詞文章，現在的年輕人偏愛手機隨時照相上傳網路，不再有多少人會用文字記錄自己的心理、活動，這是整個時代文學、文字消亡的開始。

氣勢磅礡

甲午仲夏俟吉鏇

安善

〈快雪時晴帖〉雖然很短，只有「義之頓首快雪時晴佳想安善未果爲結力不次王義之頓首」短短二十四字，但卻留下許多有名的句子，如快雪時晴、安善，都是後來常常被人引用的句子。

我非常喜歡〈快雪時晴帖〉，除了整帖臨摹，安善兩字也常常書寫，我還摹仿王義之的字帖與文句，做了一個草書帖子，讓學生練字的時候可以當作手部的暖身運動，比較容易進入寫字的狀況，也比較不會受傷。所以這個帖子我稱之爲「書法健康操」，文字也不多，只有「足下近如何、想安善、小大皆佳也、義之頓首」十七字，事實上也是一封文字簡潔的書信，如果用毛筆寫一封這樣的信給朋友，應該非常有意義。

天地無私 書法與人生

寫書法需要高度的身心協調，
刻意要把字寫好，
反而容易肌肉過度緊繃，
或者下筆太謹慎，
以致於筆畫寫得太過僵硬，
缺少了靈動的美感

攝影 黃亭珊——侯吉諒篆刻〈素懷〉草書。

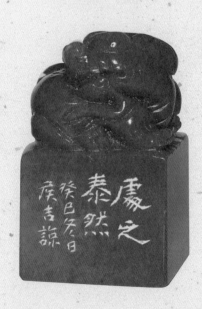

處之泰然

人生不如意時常八九，不如意的時候如果懂得泰然處之，不如意也就沒有那麼不如意了。

其實是一個人的心境決定了他的處境，快樂、悲傷、得意、失意，都是自己的主觀感受決定了心情。不管任何時候、任何情形，學會「處之泰然」都是很重要的事。

有一些人來初學書法的時候，帶有一些奇怪的想法，總是不能很自在的放下原來的觀念或態度，面對自己竟然寫出那麼醜的字似乎也不太能忍受，常常一下課就迫不及待的「毀滅證據」，對老師要求寫學習記錄，在詩硯齋論壇上面上傳出自己的字，也非常排斥，總是要等到自己覺得寫得不錯了，才會心甘情願的寫記錄。可是在我們看來，其實已經漏失了許多最重要的東西。因為如何從完全不會到會，其中有一個很重要的關鍵，每個人都不同，如果可以了解、掌握這個關鍵是什麼，對之後的學習進程會有很大的幫助。

然而常常有很多人因為不能坦然面對自己當下的不會、不懂，而刻意隱藏。

沒有人天生會用毛筆寫字，更沒有人一開始就可以把書法寫得很好，每個人學書法都像學騎腳踏車，總是從歪歪扭扭、跌跌撞撞中慢

慢找到方法和訣竅的。

在書法班不會有人嘲笑別人寫字寫得不好，因為每個人都一樣，幾乎都是從零開始。所有的不自在，往往都是自己給自己的壓力。

學會面對自己的缺點與短處，「處之泰然」的態度很重要，而不是刻意掩藏，因為只有坦然面對，才能用正確的態度學習，才不會過度重視字體的美醜而刻意修飾與描繪筆畫的外形，並因此養成許多自己沒有意識到的壞習慣。為人處事也是同樣的道理，誠實面對自己總是最好的方法，可是大多數人碰到問題的時候，第一個反應往往就是躲藏或逃避。

學習書法往往反應了一個人的個性和性情，這些個性上的特色常常是自己也不會察覺到的，但老師可以很清楚的看到這些特色，然後給予適當的引導，而後才能藉由寫字漸漸改變自己的性情。

現代人常常心思過度複雜，喜歡掩藏自己的想法，這也不能說錯，但如果用這種態度來學書法，就會錯失許多重要的東西。

雷之象

泰然

甲午初春 俣吉諒

盡歡

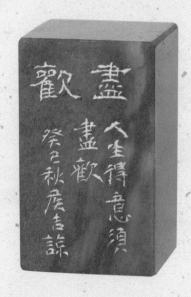

「人生得意須盡歡」，一千五百多年前，詩人李白在長詩〈將進酒〉中如此暢言，〈將進酒〉裡意興飛揚的生命情趣，透過李白的詩句，至今仍然令人感受到無比激情而酣暢的力量。

中國人一向崇尚恬淡、清淨、無為的生活態度，歷來有名望的高僧大德，大都開導人們，不要過度重視物質享受，「享樂主義」幾乎從來不是華人的主流思想。

歷史上當然少不了達官貴人奢華生活的記錄，而且到了讓人難以想像的地步，可是那些酒池肉林式的描繪之中，卻是縱慾多於盡歡。

縱慾不是盡歡，縱慾只是無節制的放縱於慾望之中，盡歡卻是身心全然投入的忘我狀態，盡歡有一種生命的境界，對歡樂的領略、享受完全投入，是精神與肉體的完全解放，是一種極致的放鬆狀態。

盡歡當然不是任何時候都可以達到的境界，那是要極度高興、極度愉悅的時候，才有可能感受得到的放鬆，而人只有在最得意的時候，才能達到這種狀況，李白說「人生得意須盡歡」，那是真正懂得享受生命的人才會明白的境界了。

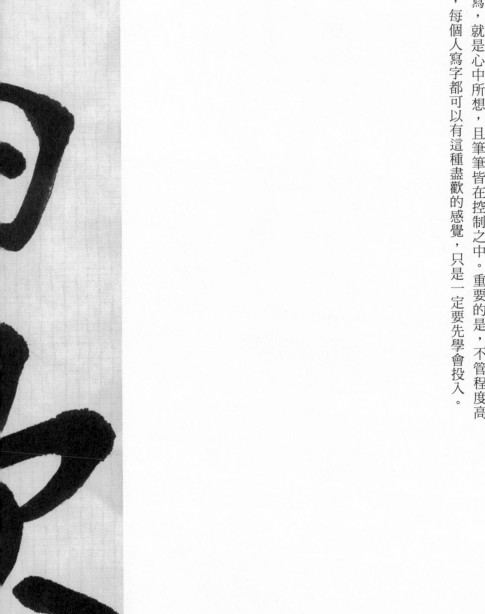

寫字寫到酣暢淋漓的時候，也會有盡歡的感覺，然而書法的盡歡也並非毫無節制的揮灑，而是一種意到筆到、筆到意到的暢快，筆中所寫，就是心中所想，且筆筆皆在控制之中。重要的是，不管程度高低，每個人寫字都可以有這種盡歡的感覺，只是一定要先學會投入。

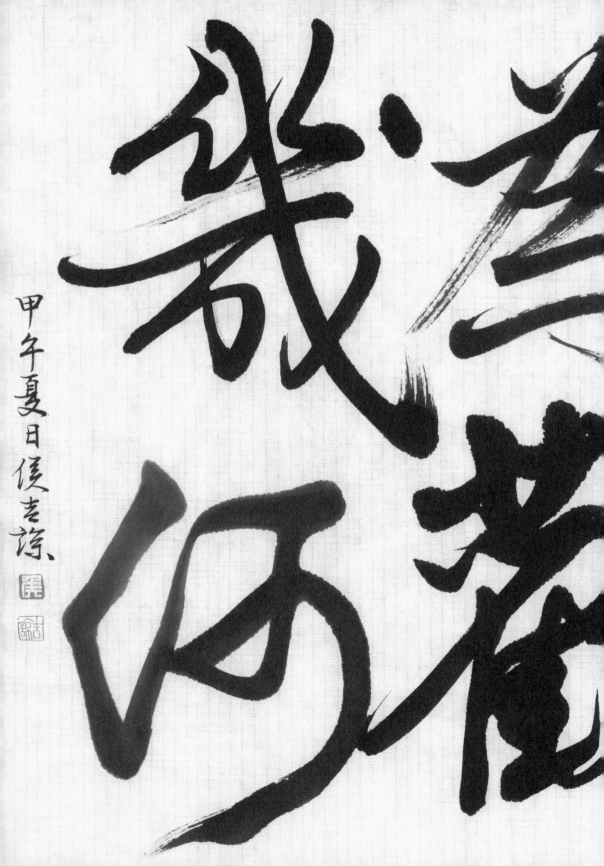

譽
譏
戒
廝
兩

甲午夏日侯吉諒

安泰

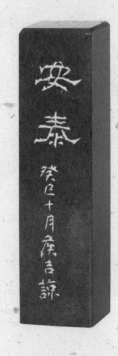

安泰

癸巳十月廣吉誅

漢字的造型本身就具有高深的人生智慧，安字是居室之中有女，所以能夠安居，一個沒有女人的家庭通常缺少必要的溫柔與溫馨，安字可以說是精妙的發明。

泰字則相當深奧，而以易經的解釋最能傳達泰的深意。泰卦卦象是上陰下陽，也可以看成上地下天，似乎是一個和大自然相反的造型，但易經講的是天地的道理，宜以陰陽的象徵視之，如此一來，泰的意思就非常淺顯了：原本在下的「地氣」（坤）由下往上行，原本在上的「天氣」由上往下走，代表天地之氣互相交合而通泰。

「安泰」兩字因而具有一種安然、泰然的力量，讓人身心從容、時命安穩。

我們常常要求學生練字要專心練一個字，寫三百遍，最好八百遍以上，這樣才能完全記憶這個字筆畫、字形、結構的種種意義。而且這樣長時間面對一個字，常常會有奇妙的事情發生——文字的意義會產生強大的力量，影響一個人的身心。

因此寫字要選出一些意義吉祥的句子，並且常常書寫，古人會把意義深遠的句子寫在書桌旁邊，目的就是要時時刻刻提醒自己，久而久之，座右銘的觀念和力量就會進入意識和潛意識中，從而產生意想不到的功能。多寫安泰，再怎麼不如意的事情也都會慢慢好轉。

得意

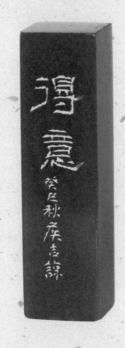

盛暑高熱，何妨赤膊寫狂草，亦有一種酣暢的快意。

常常有人問我，我通常會在什麼情形下想要寫作品？

我很少刻意去「創作」一件書法作品，我的書法作品通常都是練字、讀書的時候，忽然有了感覺，於是把心中想要寫的句子、文詞、詩句，用那時最有感覺的筆法、風格、形式，放手寫出。

這樣的作品通常會有泉湧般的靈感噴薄而出，一件接一件的書寫下去，一個早上或下午就可以有許多作品，直到精疲力竭，或者感覺消失才會停筆。

無論做什麼事情，如果可以和心中的意念相通，必然得心應手，是為得意，因而一個人處事順利、時命相濟，也是得意。

得意之時，不管做什麼都會很順利，所以要放手縱意，不要給自己任何限制，更千萬不要懷疑自己的運氣。

當然，要放手縱意之前，得先確定自己的確清楚是不是正處於得意的狀況，否則就很容易變成亂寫，那就不是真正的得意了，反而落入得意忘形而不自知。

相見無事

相見無事

相見無事
癸巳十月穀吉諒

現代社會人際關係太複雜，人與人之間的交往常常帶有太多功利。

同事之間的相處時間比家人還長，但同事的感情最不可靠，一旦離職即老死不相往來，工作上的人際關係往往如此。

到了網路時代，「上網」幾乎深入生活任何一個細小的環節，不但改變了行為模式，並重新建構新的價值觀念。

網路時代第一個最重要的技術，就是電子郵件。電子郵件以史無前例的速度，縮短並降低人際互動的速度與成本，無論天涯或海角，透過網路，人與人之間可以獲得立即而低廉的通訊品質。

這樣的科技是令人驚奇和感恩的，然而，諸多人類千百年來許多珍貴的情感模式，卻也為之崩潰，從此一去不返。

以前交通不便，聯繫人際情感的，往往建構在強大的思念上面，不過幾年前而已，等待情書依然是一件美麗的夢想，然而，有了 e-mail 之後，等待的情懷消失了，等待的耐心也不見了，在以前，郵差的腳踏車聲，他把信件投入信箱的聲音，彷彿就是情人的呼喚，在每天固定的時候，讓人屏息等待、讓人充滿期待與甜蜜，那種等待，即使快樂或悲傷，即使折磨人，也會使人的情感變得強大。

有了即時通訊以後，通訊的即時性更進一步，無論天涯海角，都不再存在時差，思念與相思成為多麼不切實際與漫長難耐，在即時通訊的威力下，人們期待的，是按鈕即可獲得回音的激情，愛情不再有思念的空間，思念不再有相思的等待，相思不再有沉澱，沉澱不再有黯然銷魂的獨立蒼茫般的時間感。

李白說「長相思摧心肝」，這樣強烈而深沉的情感，有了即時通訊之後，現代人再也不可能有同樣的感受了，這是科技發達之後要付出的代價，正如電話取代了書信之後，寫信以及信件內容，也就通通消失了，所以我們這個時代不會再有梵谷寫給他弟弟西奧那樣的重要信件，當然更不可能有王羲之的《十七帖》、〈快雪時晴帖〉、蘇東坡〈一夜帖〉等等無數書法名作了。

這種書信文化的式微，實在是難以想像的損失。

不來思君

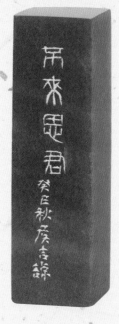

第一次讀到張九齡「海上生明月，天涯共此時」的詩時，記得是剛剛上初中的時候，對人生的許多情感完全是懵懂的。

奇怪的是，「海上生明月，天涯共此時」這樣簡單而樸素的句子卻有一種魔力，慢慢產生一種難以言說的境界與惆悵。後來才知道，那就是想念。

人生一輩子其實不會有多少好朋友，如果有那麼一兩個常常在你的心中出現，使你掛念著，那麼，聯絡一下吧，不要讓習慣性的偷懶變成遺憾。

「不來思君」的原句是一個對聯：「相見亦無事，不來常思君」，為了解釋書法字體與表現感情的特色，我曾經用篆、隸、行、草、楷五種字體寫過這個句子，放在一起讓大家比較字體與感情表現之間的關係。現代人寫字常常只重視寫字的技術而忽略了內容，所以常常看到許多書法的表現形式與內容毫不相關，這樣寫字實在是太可惜了。

有詩為證

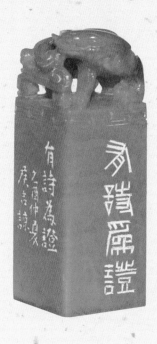

十幾年前，劉國瑞先生送給我一部《霏塵蓮寸集》，說是他安徽同鄉前賢著作，要我有空看看。

書拿回來後，只草草翻了一下，知道是一部「集詞」，文句大都典雅婉約，但好像沒有什麼新意，於是就收在書架，不久即被快速增加的其他書本淹沒，一時間，也忘了再去翻閱。

這幾年買的書委實不少，許多實在是沒時間讀就忘了，奇怪的是，《霏塵蓮寸集》一直在腦海打轉，總有一點什麼在心中牽掛著。

或許，是因為那個地方我去過吧？

《霏塵蓮寸集》是清末民初一對夫婦合作完成的，擔任集句的汪淵，字時甫，又號詩甫，前清貢生，安徽績溪人；為每句詞註明出處的，是他的夫人程淑，字繡橋，安徽休寧人。

大陸固然江山甚美之處所在多有，但終究是遊客的心理，觀光攬勝而已，唯獨安徽歙縣是江兆申老師的家鄉，多次聽他說起家鄉及其尊長種種，特別能夠在美麗的風光之外，另有一種切身的想像。尤其難忘的，是幾次安徽的朋友徐衛新帶我到皖南鄉下，經常會有似曾相識的感覺。巧的是，徐衛新正是績溪人，休寧呢，則是出產硯台、金鈴子的地方，都是我所熟悉的。

一九八八年前後大陸剛剛開放時，台灣著名的建築學者王鎮華便寫了幾篇文章，文圖並茂的介紹一些大陸著名的建築，印象特別深刻的，是幾個保存良好的明朝建築群村落，像潛口、西遞等地。

中國古村落大都依水建築，高明的設計師通常會把房子安排在流水的兩岸，不僅生活起居方便，也輕易造就美好的視覺效果，蘇州整個古城如此，連遠在雲南邊陲的麗山古城，也是家家流水戶戶垂楊。潛口、西遞更特殊的地方，是乾淨的水會穿過每一戶人家家裡，其設計之巧妙，的確出神入化。

這樣的明清古鎮特別令人著迷，因為它們不是純粹觀光的地方，每一個房子裡都還住著人家，過著生活。有一次我們就在那樣的房子裡吃飯，幾百年的房子了，木雕的花窗門板高抵兩層樓高的天井，暗暗的光在天際殘留，反而讓人有睜不開眼睛的明亮。奇特的是那天突然停電，主人連聲抱歉的點著蠟燭招呼我們吃飯喝酒，光影閃爍中，我才突然深刻了解「燭影搖紅」這樣冶艷的意象。

以前想像的中國情調和實際看到的徽州建築，當然不可能有什麼濃豔的味道。事實上，安徽地處山巒環繞的「內地」，交通非常不便，古代的安徽男人為了生活，常常經年要到外地經商或做官，千百年下來，形成了徽州地區極為特殊的「貞節文化」，聽說文革前有幾千座

的貞潔牌坊散布，走在古樸、寧靜、陰暗、寒冷的古代民宅中，即使陽光穿過美麗的木雕花窗，還是讓人覺得有一道陰影罩在胸口。

那天在古民宅中點著紅蠟燭吃飯的情景，好像頑強的記憶，一下子成為我後來理解的古老中國的主要畫面。之後，讀了《霽塵蓮寸集》，每每浮起的，就是這樣的情調。

仔細閱讀《霽塵蓮寸集》，卻又叫我大吃一驚！「偷眼暗形相，纖腰束素長，淺妝眉暈軟，私語口脂香，把酒來相就，溫柔和醉鄉。」這樣香豔華麗的情調，簡直像美人雪白酥胸的一顆紅痣，教人不得不遐想溫漾，《霽塵蓮寸集》沒有中國古典詩詞俗爛常見的輕淡和故作姿態的典雅，而是濃膩得像乾隆時代繁複無比的工藝，好像溫潤的漢白玉，卻刻滿了富麗堂皇的螭龍紋，精緻得彷彿都是細工巧作的御膳。偏偏作者是生活在那樣古樸素雅的青瓦白牆的安徽鄉下，讓我對那個以貞節牌坊聞名中國的古徽州文化，有了更轉化的認識。

朋友說，有一次帶著慕名而來的異性友人參觀古民宅，不料突然下起了大雨，兩人只好借宿民宅內簡陋的旅館，「旅館簡陋得很，除了棉被什麼都沒有。」那天晚上他們也點了蠟燭，青色瓦片上沙沙的雨聲漫天蓋地的嘩嘩作響，水色淹了異鄉的夜晚和老舊的民宅。

在台北的暮春微雨中，燈下閒閒翻閱這對夫妻合作完成的集詞，我彷彿看到燭光搖曳，彷彿聽到那天晚上青色瓦片上沙沙的雨聲，風起處，雨聲飛揚成一蓬蓬的水霧。

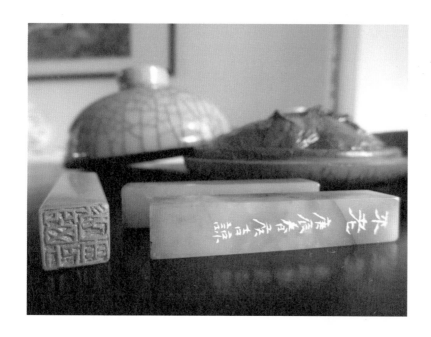

聽

敦厚

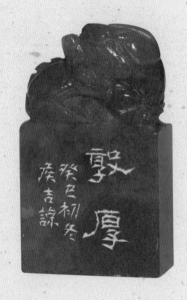

敦厚
癸巳桐冬
虔吉諒

寫字反應出一個人的整體。

意思是，寫書法這件事，反應出來的，不只是一個人的書寫程度而已，包括他的生活習慣，是否講究、馬虎，包括他的穿著打扮、服裝儀容，以至於內在的專業修養、個性、品味等等，都在寫字這件事上表露無遺。

相反的，對寫字這件事的講究和追求，也應該反過來影響一個人的所有一切。

因此寫字的時候我常常要求學生要心存敦厚的念頭，不只是下筆穩重確實，內心也要實事求是，從磨墨開始，每一個步驟都不馬虎苟且，如此一來，日積月累的功夫自然能夠對一個人的性情產生潛移默化的作用。

寫字如修行，應作如是觀。

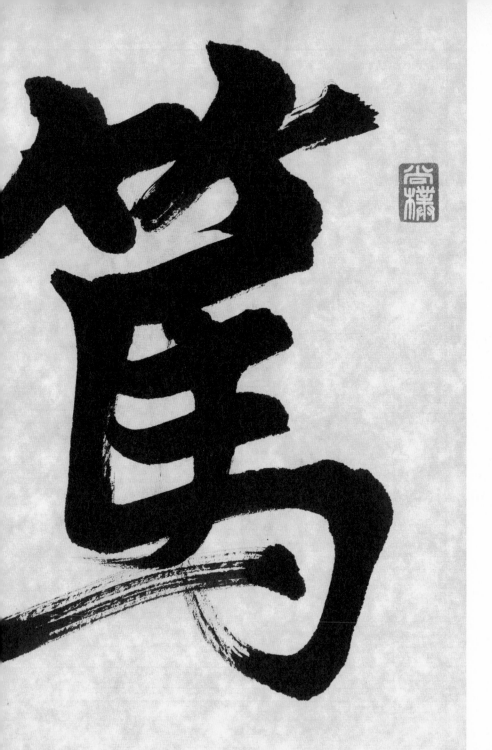

篤

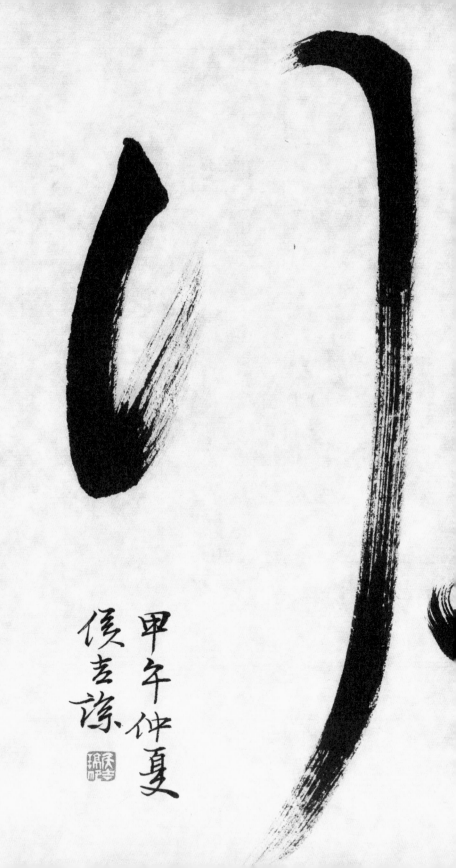

甲午仲夏
侯吉諒

無盡藏

學習書畫的最佳途徑，一是師造化，二是師古人，缺一不可。

書畫創作是人為的美感經驗的呈現，但美感要借鑑自然造化，即真實景物，如同畫人物，當然要仔細觀察人生百態。

而如何表現的技藝則可從前人的經驗中得到最直接的方法，累積到了一定程度之後，再想辦法創造自己的藝術語言。

一般人對藝術總是好奇多、尊重少，對藝術和藝術家的觀感總是只有幾個幼稚的刻板印象。從嚴肅的角度說，藝術是人類文明最高深的部份，是這些精微的藝術建構了文明的殿堂，所以面對藝術和藝術家，應該要有敬重的態度。

但一般人又常常把藝術看得太輕浮，沒有尊重之心，總以為花點時間學點才藝，就是明白了解了藝術。藝術沒這麼簡單，也沒這麼膚淺。台灣的教育一切以實用為先，動不動就談拚經濟，經濟拚再多，不知如何生活也是貧窮的有錢人而已。

民國初年，在歐美日各國船堅砲利的絕對優勢下，知識份子對傳統文化的信心完全崩潰，也對如何提升國民素質多所反省，梁啓超主張以美育來改善、增進國民的素養，這樣的主張在經濟繁榮、物質富裕的現代台灣，顯得特別深刻。

台灣富有了幾十年，但台灣人對比較優雅的藝術、文化活動卻依然非常陌生，除了吃喝玩樂，大部份的台灣人似乎沒有什麼比較偏向心靈的休閒與娛樂，這不能不說是台灣最可惜，也是最嚴重的漏失。

文化藝術是任何時代、任何社會最精緻的文明產物，文化藝術如果不能成為社會大眾普遍的生活內容之一，這個社會的整體心靈就富裕不起來，顯然，不管學校、家庭、社會，我們都還太缺乏文化藝術的生活內涵。

文化藝術不只是那些美麗的圖畫、書法、詩歌、舞蹈、音樂所呈現的美麗而已，更重要的是這些文化藝術必須要有足夠的修養才能創作，也才能欣賞，文化藝術可以帶領一個人、一個社會向更精緻成熟的境界發展，那裡面蘊藏著無窮盡的物質、心靈之美，沒有文化藝術的社會是淺薄的，不懂得接近文化藝術的人生是蒼白的，我們需要養成接近文藝的生活習慣，人生才會因此豐富起來。

大開眼界

供養菩薩

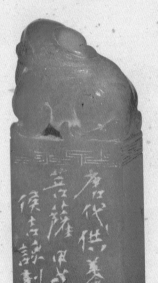

在原始佛教經典中，釋迦牟尼明明白白告訴世人，要供養佛法僧，並可以因此獲得諸多功德。

我很喜歡佛教的經典，因為佛教經典講了許多人生的道理，雖然很深奧，但可以作為修養的目標。但我卻不喜歡佛教中常常出現的「功德」的字眼，因為說如何如何就會有功德，其實帶有強烈的功利性、交換性，世俗之人也常常因此而落入斤斤計較的陷阱。

一些方外的朋友說，這種說法其實只是一種方便法門，希望可以因此吸引那些原本對佛教沒有興趣的人願意接近佛教，說接近佛教領養佛法僧能有功德，這樣他們才願意施捨、供養。

宗教提供人們心靈的信仰與慰藉，使人們可以因此得到心靈的平靜，得以有足夠的智慧面對太多的繁華與過度的苦難，說起來，世人以金銀財寶鮮花衣食供養修行的僧人，因此獲得諸多菩薩保佑，可以說已經相當划算，實在不必也不用強調有什麼功德。

供養菩薩不只讓人得到心靈平靜，更容易興起一種虔誠、安寧、嚮往的心境，如同在教堂中聆聽管風琴雄渾、低沉而又彷彿上達天堂的音樂，都會讓人覺得身心受到神聖的洗禮，能夠得到這樣的感應，也實在不必再有什麼功德了。

飛天

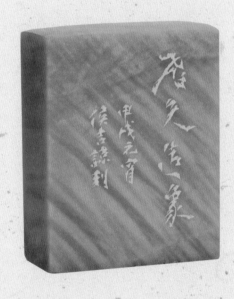

不論東方還是西方的宗教，都相當程度的表達了人類想要超越目前這種生命型態的強烈意願，因此，在教義的訓示或傳說中，總有一個世界，人們可以自由自在的飛翔。

在宗教世界裡，無所不能的「神」最基本的形象是，祂會飛——也許，像古希臘神話中的天使，長著翅膀，也許，像中國神話中的仙人，拿著一枝拂塵，往後輕輕一揮，瞬間就騰雲駕霧起來。

究竟，「飛」，這樣一個超越地心引力的物理現象，在人類共同的潛意識深處，有著什麼樣深沉的意義呢？

為什麼是「飛」這樣一個意象，而不是其他更驚人的神力的表現？

是啊！仔細想想，大概很少有人會羨慕摩西那種排開海水，領著眾人從海底走過的神力，大概也很少有人會羨慕中國神仙那種化身千萬的本事，但是，每個人卻都夢想過，如果會飛，該多好。

是自由的嚮往嗎？還是不被現實限制的渴望？

當我描繪臨摹著敦煌壁畫「飛天」造型時，在筆畫線條的游動中，漸漸滋生了深沉的感動和了解——「飛天」，是現實受苦的人，希望脫離苦海的深長渴望。

中國本土的宗教信仰中，「來世」的觀念其實並不強烈；中國人是「相信現在」的民族，早期神話中，也沒有什麼動人的來世的觀念，生死，只是一個必經的過程。

佛教傳入中國之後，因果輪迴的觀念，人們對生命有了另一種看法，人們開始相信，陽世的生命型態是可以超越的，人們開始嚮往脫離現實的自由，可以像鳥類自在飛翔於天空般，輕易的飛離苦難與無奈。於是，中國最早的佛教藝術——敦煌壁畫，出現了人與神之間的過渡形態——飛天。

晚期的飛天，造型飄逸、瀟灑、靈動，想像極度自由，幾已完全脫離現實的限制，可以毫無困難的以各種姿態飛翔在空氣之中。早期的飛天卻笨拙遲滯，還受到許多現實經驗的限制，無法完全擺脫地心引力，像一隻隻還在學習飛行的鳥類，掙扎於肉體的困頓與現實的磨難之中……

因此，我們可以推論，飛天的出現絕非偶然，飛天從笨拙到輕靈，是宗教思想改變人們現實觀感的結果——當飛天終於以曼妙的姿態翱翔於法相莊嚴的菩薩身邊時，也就是中國人完全接受「來世」這個觀念的時候。

飛天以它的飛揚，衣袖、彩帶的飄動，將外來的宗教中土化，並為太過嚴肅凌厲的中國文化注入一些超脫與靈氣。

這種超脫與靈氣，也正是物質繁華而精神日趨疲乏的現代，所最需要的。

現代人是越來越不容易快樂了。每天在例行的工作中忙碌，忙到滿滿的時間表中都是寂寞。

一位朋友任大企業的高級主管，每天工作到「無暝無日」，他的小孩在作文中寫他，說「我的爸爸每天都在睡覺」如是過了幾年，有一天，他突然發現小孩已經長大，可是，自己好像完全沒有參與他的成長，那種感覺，就好像生命的拼圖中少了一塊重要的記憶。他才覺得，他在工作上所獲得的一切，都彌補不了那樣的損失。

於是他狠狠放了自己一段長假，好補償小孩和自己曾經忽略的親情。假期之初，他仍然留意工作的發展，漸漸地，他卻發現，沒有了他，公司的運作一樣照常進行……。

他更進一步發現，從工作得到的成就感，其實很難完全的享受和領會，在成就和掌聲背後，總有許多壓力如影隨形，他忽然明白，原來這麼多年來，他過的其實是一種不快樂的生活。

是啊，快樂是什麼呢？

現代人的快樂多半建立在權力、地位、名和利的追求與獲得上，日復一日，當我看到報紙和電視上出現一些到處鼓吹人要如何積極追求成功，如何規畫人生的目標的文章與節目時，我總是不免嘆息，難道，人生的意義就只剩下這些了嗎？

那些以成功者的姿態出現眾人眼前的所謂名人，難道都沒有想過，他們自己為了這些表面的光鮮得意，而周旋在多少的心機之中，而失去了多少個人生命中，比較單純的，可以不必架構在名利權勢上的樂趣與意義？

我真的覺得，一個人對名利、成功的追求，要忠於自己的感覺，如果賺錢使你快樂，那麼你就應該去賺錢，可是也要明白，為了賺錢就必須和許多的生意人打交道，就是不能埋怨怎麼每天都在做一些生意人做的事，說一些生意人說的話。

當然，能夠做一個既有錢又有生活品味的人是最好的，可是一個人真的不能太貪心，不能又想成佛、又要享受人間的榮華富貴。至於如何在人與神之間取得平衡，也許，那就是「飛天」的智慧和境界了。

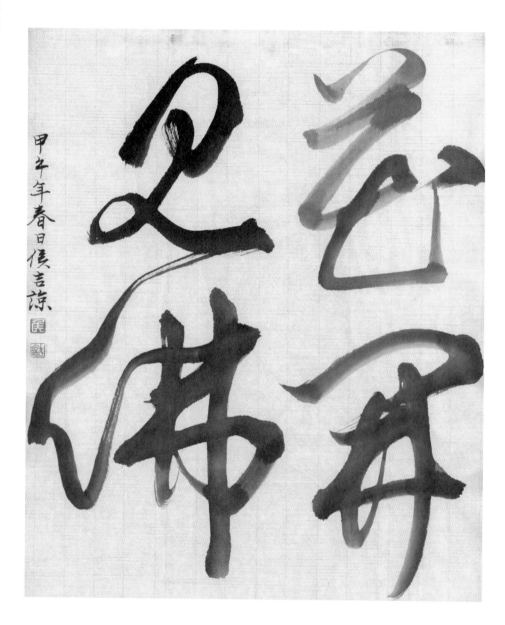

甲午年春日侯吉諒

懷璞藏真

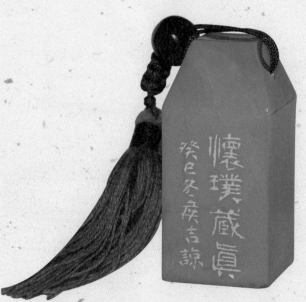

思考人類生命本質和意義的所在，一直是先秦思想極為重要的部份，尤其是以老子為代表的道家思想，對這個命題有極為深入的探討。

老子常提出和現實生活追求富貴繁華相反的看法，如儒家提倡仁義以仁義為至高無上的道德標準，但老子認為絕聖棄智、棄仁絕義才對。

《老子》第十九章說：「絕聖棄智，民利百倍；絕仁棄義，民復孝慈；絕巧棄利，盜賊無有。」絕聖棄智、絕仁棄義指人為的仁義聖智不好，老子認為求聖就會被聖所侷限；求智，被智所誤導；求仁求義，則仁義出有大偽，老子的看法非常深刻，可以說真正命中生命中的深刻反省，「懷璞藏真」就是這種理念的實踐。

然而老子的智慧畢竟非同小可，他提出的思想終究才是逼近人類生命更高層次的思想，因此還是受到歷代讀書人的推崇，並且在可能的範圍內儘量身體力行，至少是作為個人生命價值的深刻反省，「懷璞藏真」就是這種理念的實踐。

寫字的人也經常強調「懷璞藏真」的觀念，因為書法表現的內涵，除了文字以外，主要就是書寫者的性情與人格，一個人如果可以「懷璞藏真」，那麼他天性中非常可貴的本質就會透過筆墨呈現出來，這是寫字的最高境界。

清心

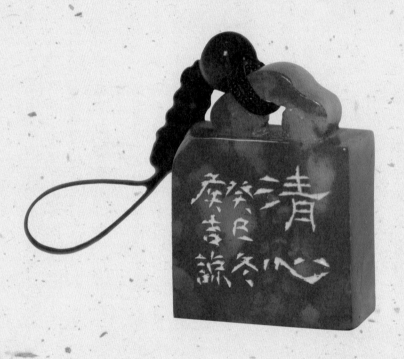

以前人總認為寫字是一種修身養性的工夫，舊時代篤信「晨起灑掃」式的格言治家，多規定小孩每天早上起來先要寫大楷、小楷若干，老一輩人是真的相信寫字可以安心定性，使人不再性情浮燥、舉止有容。

書法的功能可以修身養性，這樣的事現代人是很難體會與想像了。

台灣在民國六十年代中期之前，一直規定學生要用毛筆寫作文和週記，想來是因為書法乃中國優秀的傳統文化，在時代潮流衝擊下日漸式微，主事教育的人除了認為這樣做可以力挽狂瀾，使書法這樣優良的傳統不至於斷絕，大概也是相信書法真的可以修身養性。事實證明時代潮流是不可抵抗的，有了更方便的書寫工具之後，毛筆必然要被取代，而沒有相當熟練的書法基礎卻用毛筆寫字，除了寫得墨汁淋漓、到處都是又髒又亂之外，更多的是心煩氣燥、耐性全失，在這種情形下規定學生用毛筆，最終只是讓他們更加討厭書法而已。顯然硬性要求學生使用毛筆並不合理，用毛筆寫字的規定很快就放棄了。教育單位一棄守，於是古代中國文人最基礎、也最具有某種象徵意義的書法，終於快速變成與大眾無關的專門技術了。

以前的人用毛筆，是因為不得不使用毛筆，現代人生活中不再需要用毛筆寫字，因此我覺得寫書法最重要的，是興趣、是喜歡，而且要懂得享受用毛筆寫字的樂趣。

用毛筆寫字的感覺，至少是有一種「很古典」的心情，可以讓人從匆忙的日子中安靜下來，用比較緩慢的方式去體會生活。因此寫字最重要的，是樂趣，那種樂趣非常安靜非常樸素，沒有炫人耳目的聲光效果，沒有名利的目的，只是單純有一種安靜的愉悅。

更重要的是，寫字確實有一種「清心」的功能，單純寫字，視覺是白紙黑字的單純，可以讓平常充斥太多五光十色刺激的眼睛得到休息，專心寫字的動作，可以調整呼吸、心跳的節奏，平緩情緒、安定思路，在寫字逐漸不再成為必要的年代，要安靜清心，又有什麼比寫字更簡單、容易呢？

戀戀守靜

甲午仲夏
侯吉諒

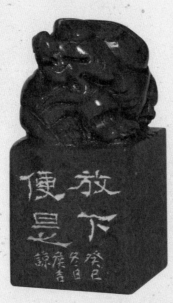

放下便是

根據史料記載，鄭板橋任山東濰縣縣令時，因歲饑爲民請賑，得罪大吏，憤而辭官。不過這只是近因，從他著名的〈難得糊塗〉橫幅看來，他是早就厭煩了官場，以及官場中不得不的虛僞與精明。

中國歷史上辭官的人當然不止鄭板橋，可是很少人像他這樣，毫不掩飾對官場的厭惡。

中國古代文人其實沒有什麼獨立人格和自我思考的能力。爲了仕途，中國古代知識分子的脊樑和膝蓋，如同他們內心深處的人格，幾乎從來沒有打直過。他們一輩子都在向帝王、高官、權勢、名利打躬作揖、下跪磕頭。包青天連續劇中，即使嫉惡如仇、不畏權勢的包公，在面對皇帝指責的時候，總一樣是口中高呼萬歲，雙膝就跪了下來。如果連包公都得如此才能表達忠誠，別人就更可想而知了。

戲劇情節如此，真實情況恐怕更爲不堪。事實上，在帝王的絕對權威之前，知識分子的人格尊嚴與生命安全，隨時可能被剝奪。

蘇東坡是很好的例子。蘇東坡才高名重，是歷史上少數能在政治、文學、書法、繪畫和藝術思想上，多方面並享「龍頭」地位的文人，對後世的影響固不待言，在當時也是眾望所歸。然而，元豐二年，四十四歲的蘇東坡因反對王安石的變法，被捕下獄，關了一百多天，

每天「懼怖欲死」，出獄被貶為黃州團練副使，在黃州這個湖北偏僻的山區，過了五年「僻陋多雨，氣象昏昏」、「暑毒不可遏，百事墮廢」的生活。

用今日的眼光看，也不過就是反對當權派的政治主張罷了，何以要受到這種「懼怖欲死」的處罰？何況他不是別人，他是蘇東坡，一個在當時就名動朝野的天才。

明朝的皇帝更糟糕，滿腹詩書的讀書人，每天要面對天威不可測的恐懼，和隨時可能被打屁股（朝杖）的羞辱──奇怪的是，即使環境如此，也很少有人辭官回歸田園，中國文人，何以如此委屈自己？何以世世代代總有許多人熱衷名利，並為此付出代價？

因此鄭板橋的辭官，有許多值得深思的地方。

在中國古代知識分子心中，正義與公理終究不敵皇帝的權威，知識分子可以堅持的理想和理念其實不多。

歲饑為民請賑竟然會得罪大吏，那樣的政治環境，又有什麼理想可以實現呢？鄭板橋的辭官，證明他「敢」拒絕──是人格獨立的人。

他從儒家「以天下為己任」高調掙脫出來，不為名利、不為空泛

的道德價值觀做自己難過的事。

鄭板橋是詳細考慮過自己的出路的——如果不當官了，要做什麼？想過什麼樣的生活？又將何以維生？等思量。

在板橋那篇寫給弟弟的著名家書中，他妥善規畫了他的生活，對自己的經濟能力也有深入了解。這些，都證明鄭板橋與唯皇命是從的文人不一樣，他對自己、社會、人生，都看得很清楚。

可是，看得太清楚的人生是痛苦的，更何況是那樣封建、特權的時代。所以鄭板橋寫下了有名的「難得糊塗」，他還題款說：「聰明難，糊塗難，由聰明轉入糊塗更難。放一著，退一步，當下安心，非圖後來福報也。」乾隆十六年，鄭板橋五十九歲，對人情世故已有極為透徹的領悟，沒有空話，也不唱高調，只是說，做人不要斤斤計較，不要斤斤計較也不是有什麼好處，只是現在會比較安心而已。

他不是告訴我們，像大多數的格言或勸告，為了以後的如何如何，所以現在要如何如何。鄭板橋沒有那麼功利和鄉愿，他說的只是老實話——不是為了好心有好報，不是為了積善人家必有餘慶，但現在這樣做，會比較安心，至少，比較自在。

是這樣「實在」的個性，沒有一般文人的造作和虛假，所以鄭板

橋的書畫成為清朝中葉大眾最為喜歡的東西。

在現代，除了專業人士，知道包括鄭板橋在內的「揚州八怪」的藝術成就的，大概不多，可是，很多人都知道鄭板橋，而且，幾乎是沒有什麼理由的，喜歡他的書畫。

或許是因為「難得糊塗」這四個字，傳達了處世的困難和因應的方法，讓人可以活得比較自在一些。這種處世哲學超過時空的限制，所以那麼動人。

難得糊塗不容易，但似乎也不困難，對那些世俗的權勢、名位、富貴，放下便是。

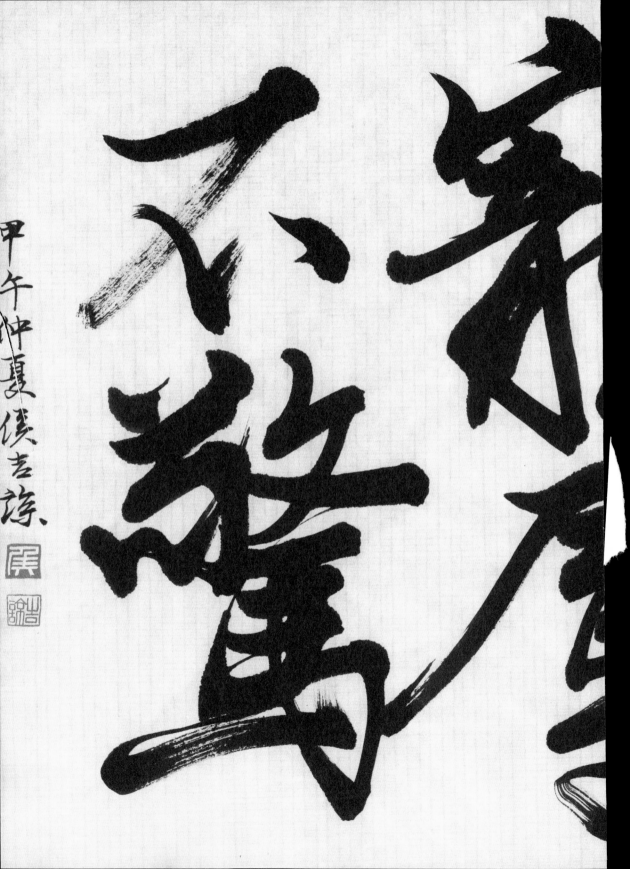

永以為好

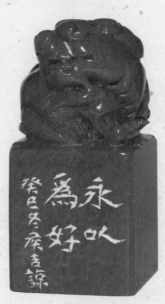

人生聚散本是常事，然而在現代社會夫妻、朋友不能長久圓滿相處的比例逐漸增加，雖然說有各種可能不得不然的原因，但分手或絕交總是令人感傷的事。

那麼如何可能「永以為好」呢？重點可能是在分手的態度。

在現代社會，每個人都難免要和別人在工作上、職場上產生許多關係，友好的、衝突的、互相幫助的、彼此競爭的、甚至敵對的、直接的、間接的、非常複雜，但不管如何，我覺得人際關係最大的智慧，就是凡事要有餘地。

有的人充滿報復之心，用盡辦法要整倒敵人，這實在是非常不聰明的做法，因為現在社會關係這麼複雜，不管後果的一時報復，或許可以得意一時，但誰也不知道，在什麼時候會遭遇反撲的力量。

所以最有智慧的做法，還是凡事要留下三分情，做人做事都不要太絕，這樣即使不能做朋友，至少也不會成為敵人，這或許是唯一保證「永以為好」的方法。

放手

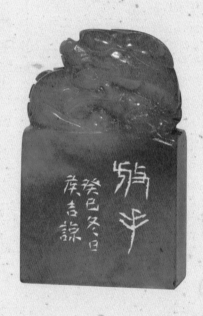

藝術創作，需要長期的專注與追求，而後才能具備基本的功夫，才能在創作時得心應手。

得心應手說來容易，其實是藝術創作極為難得的狀態，藝術家必須處在身心完全協調的狀態，意念與表現才能完全一致。

這種情形，通常不是最快樂，就是最痛苦的時候。悲傷或快樂的極致，都會把人的情緒推到忘我的狀態。而無論做什麼事，只有專注到忘我的時候，才會產生驚人的力量。

但無論是忘我的快樂，還是忘我的痛苦，都是非常難得的，因此西方許多藝術家藉吸毒或酗酒來釋放他們的情緒，用藥物和酒精來解放他們的心靈，一般人以藝術家的這種行徑為怪異和偏激，但從突破創作困境的角度考慮，這些這種藝術家的行徑，可以理解，也相當可憐。

中國藝術追求的，通常是比較平和的、形而上的精神境界，因此，很少聽說有中國的藝術家用吸毒、酗酒的激烈手段來解放創作意念，然而，傳統藝術的整體表現，因此顯得老成、平和、甚至暮氣沉沉。

這種時候，我自己通常會用「放手」的態度，去提升碰到困境的創作。

人生真實的遭遇通常也是如此，不能強求的東西，再如何想盡辦法也是枉然，退一步海闊天空，在適當的時候放手，或許會出現新的契機。創作如此，人生，通常也是如此。

放心

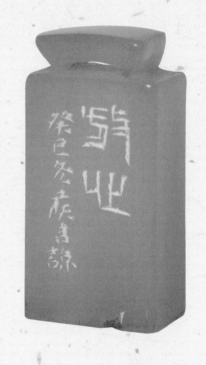

仔細想想，「放心」這個詞很有意思，類似的詞如放手、放開都很容易理解，因為放就是解脫約束、得到自由的意思。然而心要如何放呢？禪宗有名的故事說道：

二祖慧可自歸附達摩大士，而不聞開示，乃立雪斷臂以求，大士知為法器，乃曰：「諸佛最初求道，為法忘形。汝今斷臂吾前，求亦可在。」乃為師改名慧可。師曰：「諸佛法印，可得聞乎？」大士曰：「諸佛法印，匪從人得。」師曰：「我心未安，乞師與安。」大士曰：「將心來，與汝安。」師曰：「覓心了不可得。」大士曰：「我與汝安心竟。」

慧可為求佛法而自斷其臂，決心驚人，也因此如願歸依達摩，然而達摩一開始並未傳法給慧可，所以慧可非常不安，乞求達摩為他安心，達摩說：「你把心拿來，我就幫你安。」然而慧可說：「我怎麼找都找不到心。」這時達摩說：「我已經把你的心安好了。」

這個故事的道理很簡單，心指的是人的心智活動，有意識，也有無意識，似乎實有存在，但卻無形無蹤，人之所以不安，都是因為這個心在作用，既然心找不到了，也就不會不安了。

事實上，所謂的不安，只要意識、潛意識都放開，也就不會有任

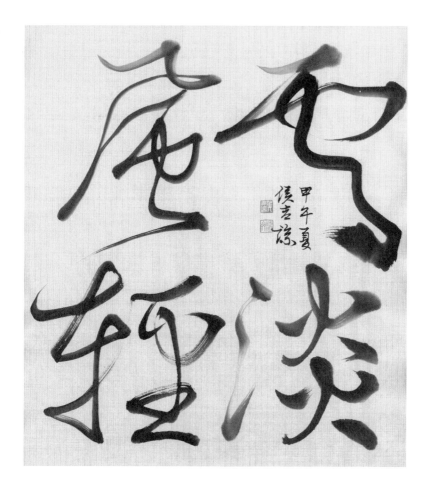

何牽掛了，所以安心不安心，只完全是自己的意念生滅而已，「放心」亦復如是。

錢來也

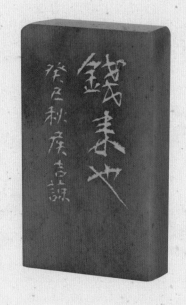

錢來也
癸巳秋庚壺課

「錢來也」是我小時候一個台語電視連續劇主角的名字，記得這個主角總是故作瀟灑狀的拿著一把摺扇，三不五時就唰——的一聲，很耍帥的將扇子那麼一揮，扇子打開，卻是大喇喇的「錢來也」三個大字。

連續劇內容演什麼完全不記得了，但後來知道演錢來也的演員原來是個播音員，後來搖身一變，又成為電視上幫人算命的命理師。

現代人習慣上班的工作，即使換了不一樣的工作，生活型態通常也差異不大。

我小時候有一位鄰居的人生經驗就非常豐富，他中學畢業以後就去考士官，當了職業軍人，士官退休得早，也沒多少退休金，所以他就去做了保全之類的工作，後來，聽說在夜市賣藥燉排骨，民進黨開始崛起那幾年，他開著小貨車跟著民進黨的活動到處跑，聽說倒是賺了一些錢。

後來選舉的活動慢慢少了，各地方的有線電視系統逐漸取代無線三台的時候，他很快改行做傳播公司，到處幫人拍結婚攝影，也在地方電視台包時段拍老阿公阿嬤對嘴唱歌。

這個鄰居只大我二歲，但人生的經歷卻是我的好幾倍複雜，很多時候看到失業率愈來愈多的新聞，總是不由自主地想起他。

天地無私

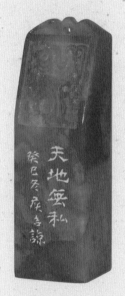

我很喜歡「天地無私」這個句子，因為人生其實是不公平的。

年紀愈大，愈明白人類社會沒有真正的公理和正義。然而無論腐敗的政客、商人多麼得意一時，其實都是只是假象，最後時間會洗清一切人為的榮辱，還原事實本相。

正如天地運行，所有的人都有一定的壽命、一定的時間，這才是真正的無私。

如同寫字，一分努力才有一分收穫，沒有誰會是幸運之神特別照顧的，就算天份特別好，沒有努力，再高的天份也等於沒有。

每每不能了解那些為權力、財富而終日奔波的政客與商人，為什麼要過那樣的生活，因為表面上雖然風光，事實上很多東西是沒有必要的。

有一位朋友年紀六十多了，在中國大陸已經有很穩定的事業，獲利也相當優渥，但還在兩岸之間奔波，我問他為什麼要忙成這樣，他說賺錢的機會難得。

其實他已經賺錢賺了一輩子，但生活品質一直沒有提升，頂多飛機坐頭等艙，然而經常要忙到睡眠不足。

我說，有沒有想過，有一天，你的所有財產，可能會被你不認識的陌生人或敵人拿去享用？他說，怎麼可能？

我說，怎麼不可能？你的財產最後會留給女兒對吧，女兒終究會嫁給別人，對你來說，那不是陌生人是什麼？而萬一你女兒嫁的人不好，豈不是變成你的敵人？然而他享受的，正是你現在的成果。

我的話讓這個朋友想了很久，但最後終究還是沒有改變他的生活。

天地果然是無私的，福禍貴賤、安樂忙碌，都是人自找的。

如同每天練字，寫字的功夫在一點一滴的累積，沒有任何討巧的可能，天地果然無私。

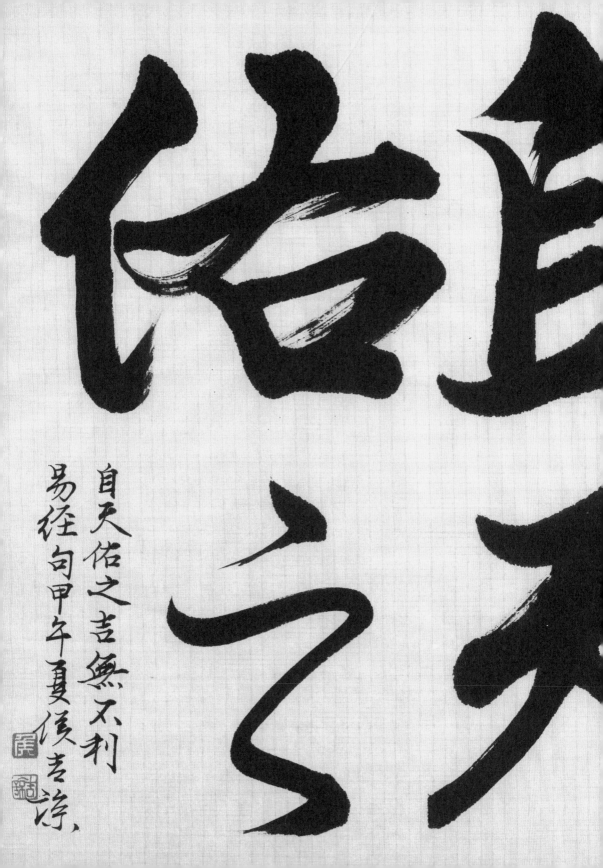

自天佑之吉無不利

易經句甲午夏俊吉淳

天地同力

我不太相信玄奇的事情，但對「命」、「運」卻有深刻的體會。

一般總是「命運」兩字連用，主要是指一個人天生的運氣，但在命理上，「命」、「運」指涉不同，「命」是先天的，屬於一個人的本質，「運」則是後天的，指的是一個人一時一地的運氣。

「命」、「運」當然更多時候是連在一起用的，但對大部份的人來說，大概對「運」比較敏感。

事實上，任何人都會碰到「運」的問題，處順境的時候就是運好，逆境就是運差，所謂福無雙至、禍不單行，有相當的道理，千萬不要在不順的時候和自己過不去。

倒楣的時候最好安靜下來，不要做任何事或下重大決定，讓不好的運慢慢過去，等到運氣來了，思路清明再做重要的事。

「時來天地皆同力，運去英雄不自由。」這是毛澤東非常喜歡書寫的兩句詩，出自唐朝詩人羅隱的〈籌筆驛〉詩：「拋擲南陽為主憂，北征東討盡良籌。時來天地皆同力，運去英雄不自由。千里山河輕孺子，兩朝冠劍怨讎周。唯餘嚴下多情水，猶解年年傍驛流。」羅隱的詩講的是諸葛亮的故事，也以運氣之有無感慨諸葛亮的成敗。

每次讀歷史的興廢，的確常常會有「時運」的感慨，很多事情明明不應該發生，但最後還是發生了，例如唐玄宗時的安祿山之亂，宋徽宗、欽宗被金人俘虜，甚至明清的改朝換代，太多太多的事實都讓人難以理解。

事後分析，也許可以得到許多理由，但天地之間總是有諸多不可思議的玄機會聚集在一起，而慢慢形成讓人難以理解的命運，命運不可解釋，也很難理解。但仔細觀察歷史上所有成功的事情，除了當事人審慎的籌畫、準備，和善於利用時勢最有關係。

我們常常說成功的三大要件是天時、地利、人和，對個人而言，天時就是運。

時來

運轉

甲午仲夏侯吉諒

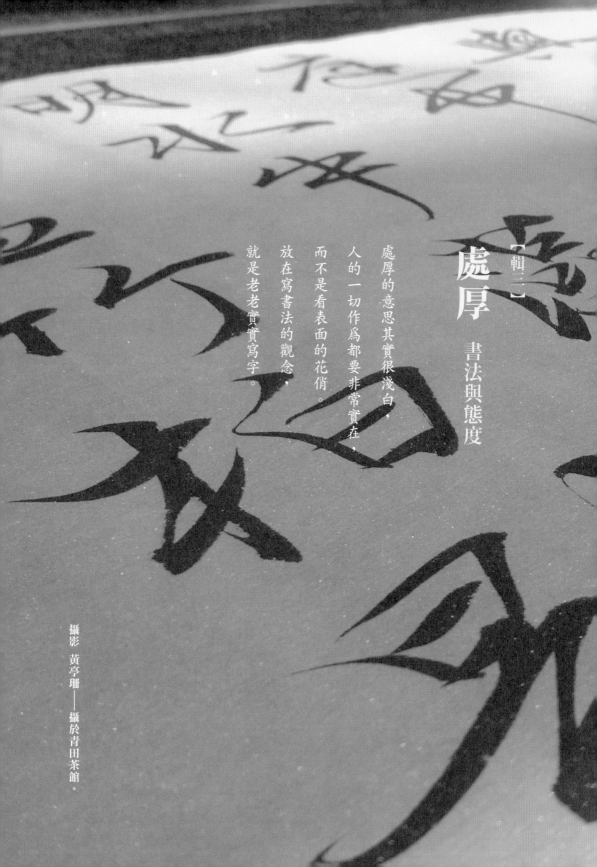

處厚

書法與態度

處厚的意思其實很淺白，
人的一切作爲都要非常實在，
而不是看表面的花俏。
放在寫書法的觀念，
就是老老實實寫字。

攝影 黃亭珊——攝於青田茶館。

處厚

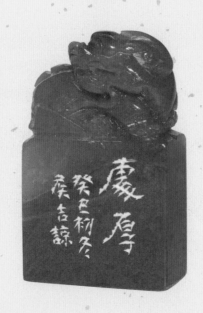

《老子》上說：「大丈夫處其厚，不居其薄。處其實，不居其華。」

「處厚」的意思其實很淺白，但說起來也很深奧。老子的意思是，人的一切作為都要非常實在，而不是看表面的花俏。實實在在就是厚，因此中文常常厚實兩字連用。

放在寫書法的觀念，就是老老實實寫字，不花俏不耍花樣。

老實寫字看起來好像很簡單，其實不容易，要把每一個筆畫都寫好，得完全地專注，始終如一。看似簡單，卻很困難。

要把每一個筆畫寫好，需要的不只是寫字的方法，更包括寫字的態度，和寫字相關的所有一切要求，從磨墨的濃度、沾筆的方式、紙張的講究等等，都要有一絲不苟的講究，否則很難寫出厚實的筆畫。

除了技術、工具、材料的講究，我覺得更重要的是態度與觀念。所謂的「處」就是一種狀態，要把自己隨時放在厚實的狀態中，這樣做任何事才會有敬慎的態度，寫字也是一樣。

反過來說，如果每天都有一定的時間寫字，讓自己的身心都進入厚實的狀態，那麼久而久之就會改變個性、性格和對整個生活的態度，對現代人來說，也許這比把字寫好更重要。

方正

方正不容易，無論做人做事，還是只是畫一個正方形，都很困難。

方正在視覺上給人一種穩定、大氣的感覺，一個人如果言行方正，也會讓人覺得坦然、大氣。

方正是一個非常簡單的幾何圖形，四邊等長、都是直角，是最舒服的格局。

一個人只要心存方正、行事方正，自然有一種大氣魄，讓人至少會心中暗讚。

我年輕的時候並不喜歡顏真卿的書法，因為覺得他的字太刻板，也不認為歷來人們一直頌揚的忠君愛國有什麼好尊敬的。在現代社會，我認為人道關懷比忠君愛國重要太多。

而且顏真卿的書法也顯得笨重，諸多筆畫、結構都不靈活，所以也不了解，為什麼顏真卿的書法會受到這麼高的讚譽。

後來臨摹的碑帖多了，才慢慢了解，顏真卿的書法就像他的人，都是方方正正的，充滿一種磅礡的正義氣慨，你可以不喜歡他，但不能不看到他。

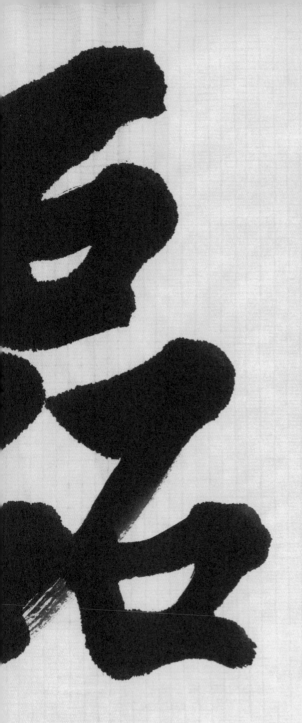

甲午
仲夏

黃山谷稱讚蘇東坡的字是北宋第一，因為蘇東坡的字有「忠義貫日月」，其實「忠義貫日月」是蘇東坡用來讚揚顏真卿的話。

顏真卿的氣慨來自人格的光明磊落與修養，當然這也直接決定了他的美學觀點，我後來多次嘗試把顏真卿的碑刻轉換為筆墨書寫，才知道顏真卿的字和他的人一樣，都是大氣磅礴，一筆一畫都好像充滿了陽剛的真氣那樣，絲毫沒有鬆懈的時候，這也才了解，顏真卿的書法高明到什麼程度、困難到什麼程度。

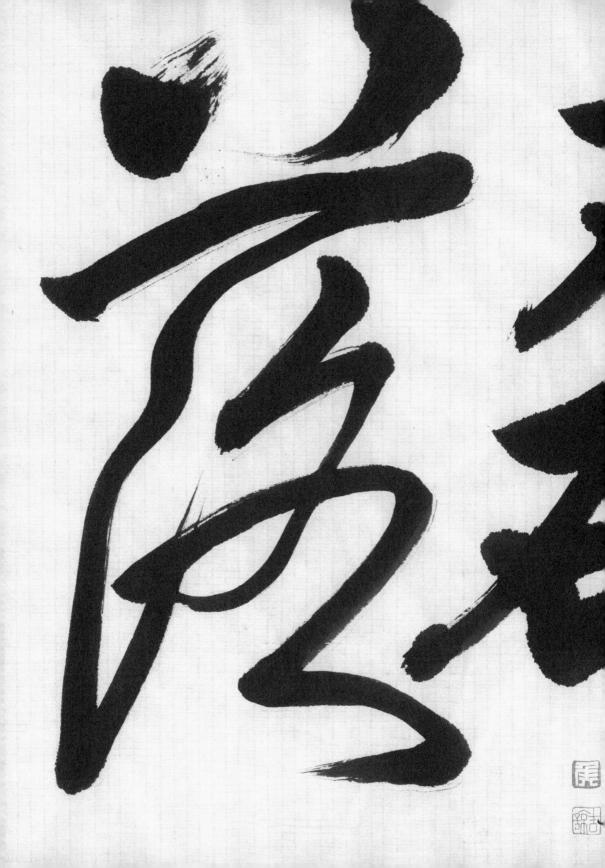

大方

癸巳秋吳敬吉誌

什麼是大方？大方就是光明正大的樣子，不扭扭捏捏，不害羞也不張狂。大方是一種非常難得的態度，大方的態度表現了內心的自在。

雖然書法和人格之間並不必然可以畫上等號，但正直的人寫字一定是比較理直氣壯的。「北宋四家」：蘇東坡、黃山谷、米芾、蔡襄，其中的蔡襄，本來是蔡京的名字，後來因為蔡京人品低下，所以才換成蔡襄。

蔡京的字真有那麼好嗎？真的不錯。宋朝蔡絛所著《鐵圍山叢談》中就提到蔡京的書法「字勢豪健，痛快沉著。迨紹聖間，天下號能書，無出公之右者。」評價極高。看蔡京寫在宋徽宗所畫〈文會圖〉上的書法，的確不是凡墨俗筆。然而從蔡京的尺牘中，也確實可以感受到有一股邪氣，雖然筆畫還是很老辣雄健，結構字體甚至有點不可一世的樣子，但仔細體會，還是可以慢慢感受到其中的陰暗。

這是書法極其奧妙之處——可以透露一個人的性情，那是無法完全掩飾的。

寫字要先學個性上的修正，而後寫字才會有所改善。

養壽

養壽
癸巳十二月庚吉諒

寫字有益健康，許多書法家都長壽而健康，虞世南八十一歲壽終，歐陽詢八十三歲，柳公權八十八歲；元朝的黃縉八十一歲、王馨則享九十二歲高齡；而明清兩代書法家長壽者更多，明代的董其昌、文嘉、沈周都享年八十三歲，文徵明享壽九十歲。清代的朱耷八十二歲壽終、劉墉八十六歲辭世，而阮元更是壽星中的壽星，活到了一百零三歲。

不管是正史還是野史，論及長壽的書法家，一個共同特點，就是平和泰然、專心致志的氣質，沒有一個猛浪、暴躁的人。

清朝的長壽康熙皇帝也酷愛書法，他的觀點非常有見地：「人果專心於一藝一技，則心不外馳，于身有益。朕所及明季之耆舊，善於書法者俱長壽，而身強健。復有能畫的漢人或造器物匠役，其巧絕於人者，皆壽至七八十，身體強健，畫作如常，由是觀之，凡人心志有所專，即是養身之道。」

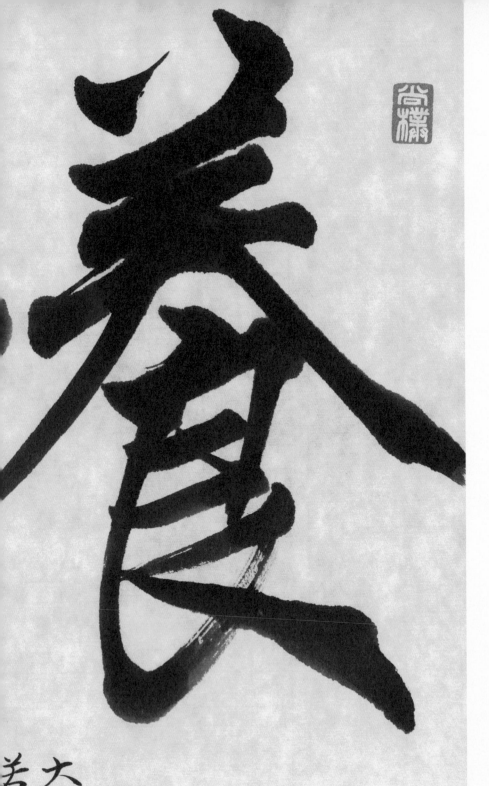

大巧
若拙

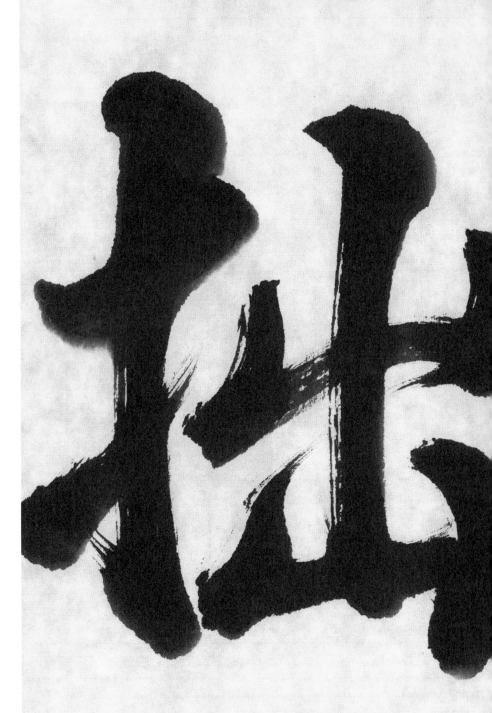

有餘

中文非常有趣，一個詞通常會有兩種以上的意思，例如「有餘」。

有餘的一個意思是有多的，如：年年有餘，一個是不夠，又如：做人說話要留有餘地。

有餘的兩個意思可以用另一個詞「過猶不及」表達，都是教人待人處事要中庸平和，不要太過，也不要不夠。

在書法的寫作上，其實也是處處要有餘，首先是筆畫力道的運用不能使盡，力道要有餘回收，這樣才能往下一筆畫前進，那種力道的運用正如太極拳的反復回收的動作，正是所謂「無往不復、無垂不收」，只有這樣的力道，才能讓人回味無窮。

其次更重要的是感情、感覺的表達也要有餘，書法是一種有訓練的寫字方式，所以不管如何狂放的用筆，必然要在控制之內，就好像芭蕾舞者的動作，不管如何激烈的奔跑跳躍，都不是毫無節制的動作，所以書法的筆法絕非狂野的噴濺潑灑，那樣的書法也許搶眼，但一定不耐看。

處處有餘的收斂之美，是書法的基本原則。

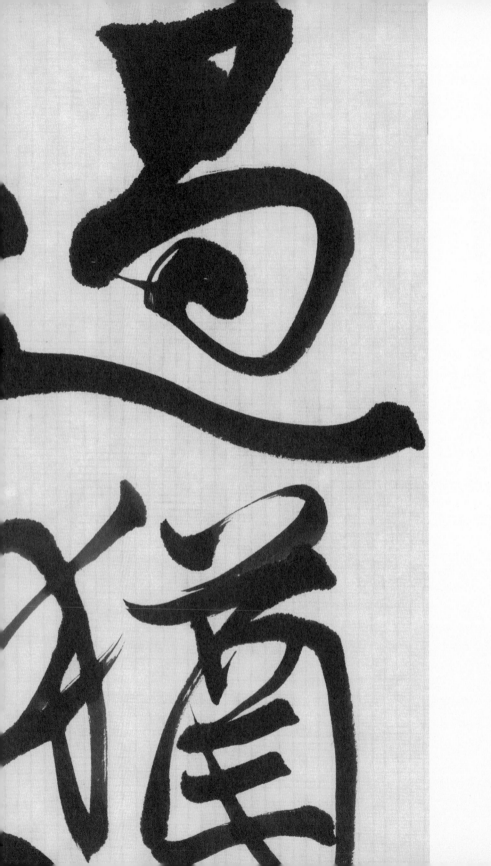

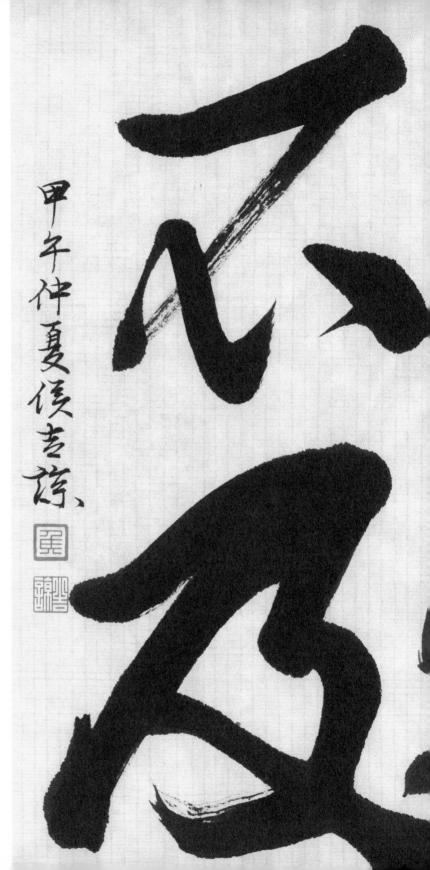

甲午仲夏侯吉諒

通會

一筆在手，當有捨我其誰的氣概，天上地下，古往今來，唯我一人。

寫字要有旁若無人、雄視天下的氣概，也要有兒女柔情、相思不已的心懷。

任何一種學問、技術、觀念到了融會貫通、無拘無束的地步，就是通會。

要解釋「通會」本來是很困難的，但我想到一個很通俗的說法——通通都會，問題似乎迎刃而解。

但「通會」實際上並不只是能力上通通都會，它更是一種融會貫通的境界，無所不能、沒有拘束、毫無障礙。

比技術上的高人一等，「通會」更重要的是觀念上的不偏執，很多人對書法的觀念一知半解，卻又堅信不已，於是許多正確的觀念就無法進入他的視野之中，「通會」強調的其實是一種融會貫通的智慧與見解，沒有這種通會的見識，也很難達到心無罣礙的境界。如果不能心無罣礙，又怎麼可能寫出好字呢？

虛懷

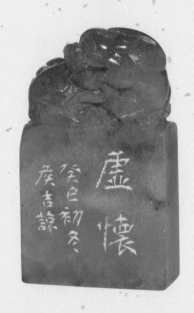

虛懷

癸巳初冬、
戾吉謀

虛懷若谷提醒人們要心胸謙虛，不要太固執自己的看法，而後才能容納其他的觀念。

這個道理大家都懂，但能做到的人很少。

許多人來學習書法，即使是初學，也通常會有許多自己的看法，而且必然是錯誤的觀念，在書法教學的過程中，糾正這種錯誤觀念要費的心力最多，所以我也很能理解，為什麼很多書法老師面對初學者的態度，都是放牛吃草，讓學生自己去慢慢領悟其中的觀念和方法，從而改變學習書法開心就好的態度。

這種教學方法比較輕鬆，但成功的機率很小。大部份的人都是淺嚐即止，從此把書法置之腦後。

這其實是非常可惜的，願意來學書法、接觸書法，說明對書法是有興趣的，如何引導學生的興趣，老師的做法很重要。如果可以讓學生以正確的態度來學習書法，並且持續保持對書法興趣和關注，這樣的教學才有意義。

因此，我們總是告訴學生，如果可能，要盡量拋棄舊有的觀念，從零開始學習，不要總是拿一些道聽塗說的觀念來干擾自己。

有的人積習很深，完全沒有辦法排除自己的習慣，這樣的人必然學不久，而能夠真正做到虛懷若谷的人，最後必然有所收穫。

乾坤好學子

甲午仲夏
俟吾誄

尊德

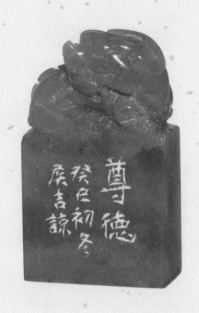

尊德
癸巳初冬
庚吉諒

在現代化的多元時代，談道德似乎是很八股僵化的事，提倡「尊德」，可能更會讓許多年輕朋友覺得太教條了。

維基百科如此定義道德：道德指衡量行為正當與否的觀念標準。不同的對錯標準來自於特定生產能力、生產關係和生活型態下自然形成的。一個社會一般有社會公認的道德規範。只涉及個人、家庭等的私人關係的的道德，稱私德；涉及社會公共部分的道德，稱為社會公德。

顯然，道德並不是什麼僵化的教條，而是一時一地的大眾所認同的價值觀念，如果沒有這樣的價值標準，人類彼此間的行為就沒有對錯、善惡、好壞的界限，一個人也無從要求、約束判斷自己的言行是否恰當。

網路普及之後，經常有很多人發表各種激烈的言論，甚至肆意攻擊別人，但無論如何激烈，都是因為網路可以匿名，不怕被人抓到，這種不負責任的行為，不但沒有道德，而且也透露了自己的懦弱和無能。

懂得尊重道德的人會有足夠的勇氣面對自己的缺點，也會有足夠的智慧修正自己的錯誤觀念和行為。

不管在什麼時代、什麼社會、什麼年齡，尊德都是必要的基本修養。

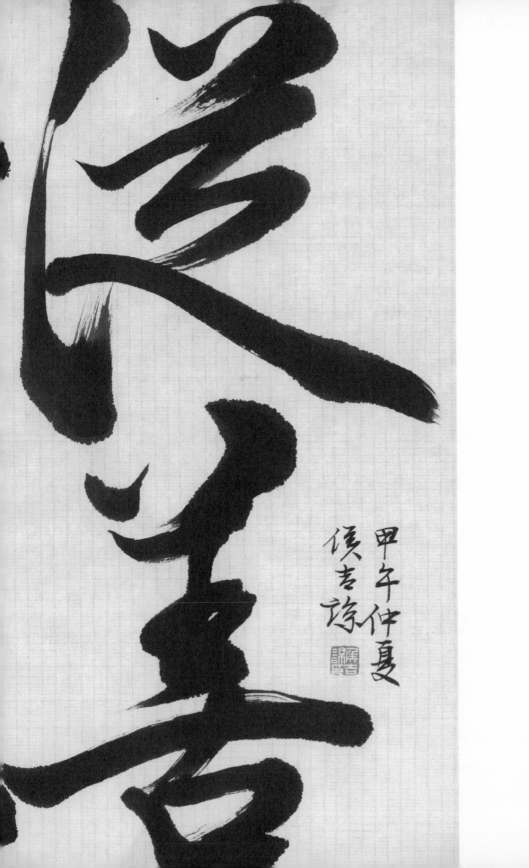

甲午仲夏
侯吉諒

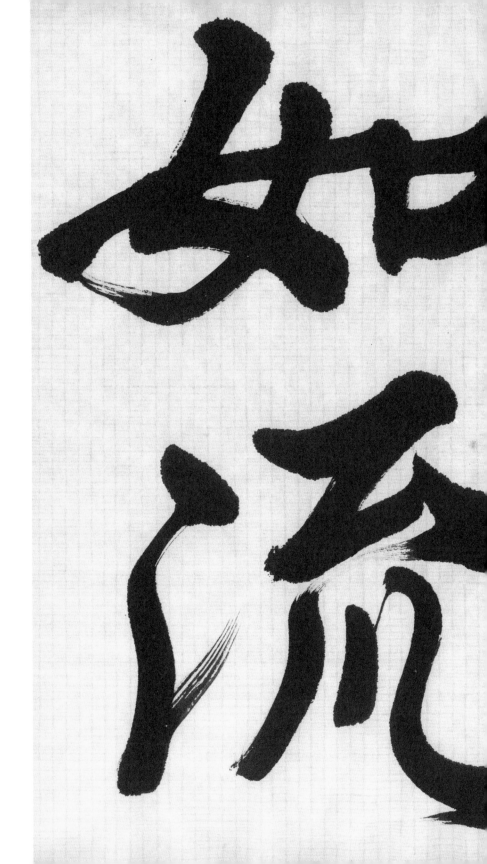

暢快

寫字順利的時候，常常會讓人有一種暢快的感覺。

那是因為寫字和人的呼吸、心跳、全身的肌肉都相關，只有處於身心都很協調的時候，才會有寫字暢快的感覺。由於寫字是一種有節奏、有速度的紙上運動，運筆的流暢，也會產生暢快的心理反應。

很多人說寫字常常寫得腰酸背痛，甚至要去看推拿，必然是方法錯誤。寫字不能緊繃肌肉，要適當的放鬆，這樣力量才能從肩、臂經過腕、指，而後從指尖傳到紙上。這種力量的傳達，肌肉必須是不緊繃的，肌肉如果緊繃像任何堅硬的物體，就沒有辦法傳導力量。

懷素〈自敘帖〉上說懷素寫字有如「奔蛇走虺勢入座，驟雨旋風聲滿堂」，那必然是非常快速、非常暢快的運筆，沒有全身的肌肉處於一種放鬆的協調狀態，是不可能寫得出來的。

淨心

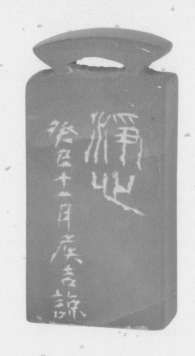

許多人為了增加修養，會去參加各種禪修、打坐的課程，各類成長社團、宗教法會，也極受歡迎。

之所以參加這些宗教活動，我想，最主要還是為了無法安心。人到了某一個年紀以後，會慢慢經歷各種生命的苦難，於是不安、困惑、傷痛、悔恨等等各種負面情緒不斷在心中滋長累積，這些生命的難題似乎只有宗教的力量可以安撫。

但宗教終究只是外來的、一時的慰藉，如何安心生活，還是要靠自己的智慧，改變自己的想法、習慣，而後就能改變生活。

習慣很難改，這點從寫書法這件事最容易理解，很多人寫書法都不斷在重複自己的錯誤卻不自知，這樣又如何可能把字練好？

每個人的生活習慣會反映在他寫字的習慣上，包括姿勢、動作和觀念等等，如果只是不斷重複原來的習性，那麼新的、正確的方法、動作、觀念就不能建立起來，練字的目的，是要學習正確的方法，但要學會正確的方法，要先排除錯誤的觀念。

因此，人最重要的，是時時保持「淨心」的習慣，心裡面沒有太多偏見、執著，自然就可以安心下來。

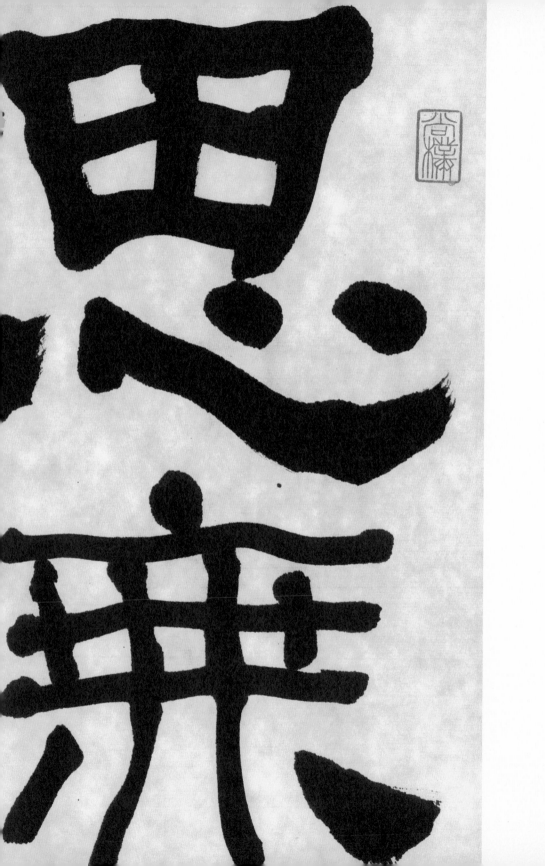

邪

甲午仲夏
侯吉諒

樂未央

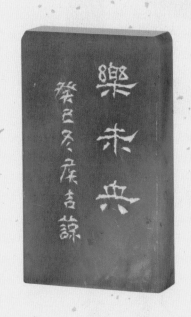

漢朝的時候，蕭何督建未央宮，在漢長安城的西南隅，又稱西宮，為皇帝朝會之所。西漢王莽、東漢獻帝、西晉、前趙、前秦、後秦、西魏、北周等各朝代的皇帝都曾在此處理朝政，是中國歷史上最有名的宮殿之一。隋唐時期，未央宮被劃入唐長安城的禁苑。「未央」意為無盡。漢代有兩座宮殿分別名為「長樂宮」，「未央宮」。「長樂未央」意為永遠快樂，沒有窮盡。

「未央」擷取於「長樂未央」。

「未央」兩字有一種特殊的魅力，因為沒有窮盡，於是就可以有無限的想像。

在漢朝的瓦當中有許多是有文字的，「長樂未央」是很常見的句子，以前江兆申老師用的硯台中有一方就是用瓦當做的硯台，由於是秦漢的古物，所以用起來的感覺非常奇特，因為太有歷史感了，真有未央無盡的感覺，用這樣的硯台磨墨畫畫，當然會有一種特殊的味道，下筆之際，自然更有不同的風格。

我沒辦法想像只用墨汁不磨墨的人如何可能寫出好字，也沒辦法想像，不講究硯台的人如何可能會講究他的書法，書法不是只有寫字的技術，一個人對筆墨紙硯的講究，對生活方式的品味，也都會全部表現在他的寫字之中。

永安

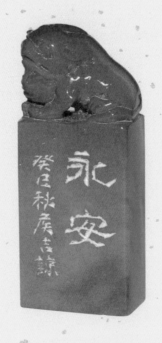

永安，永遠平安，那是多麼不可能的人生際遇。

臺靜農先生以前寫過「人生實難、大道多歧」的句子，看到這句子的時候，我才從學校畢業不久，真正的人生才要開始，也才慢慢對臺老寫的句子有一點體會。

然而真正說來，生活在沒有戰亂的年代，人生際遇再如何起伏，總是不會有驚濤駭浪之感，每次閱讀前輩作家寫的民國三十八年前後的經歷，都覺得無法想像那是什麼樣的苦難，需要多大的勇氣才有辦法撐過那樣艱難的歲月。

有人說，生長於台灣一九七〇以後的世代，應該是最幸福的，因為他們大都是無憂無慮，而且最能懂得享受。從物質的方面看，也許如此，但如果從精神層面觀察，恐怕未必。

一九六〇以前的台灣，戰爭剛剛過去，大眾仍然驚魂未定，社會更是殘破貧窮，生活似乎充滿苦難而看不到有希望的未來。

然而如果回望當時台灣的文藝精神，卻又顯得那麼蓬勃，或許是因為物質太貧乏，所以人們更渴望得到精神的滿足，也因此對文藝的創作投注了大量的心力，也因為創作而帶來許多躁動不安，而事實上，那樣的躁動不安中卻又因為創作而有無比強大的安定，這種安定的力量，在貧窮慌亂的時代中，開啟了一個異常豐盛的文藝復興年代。

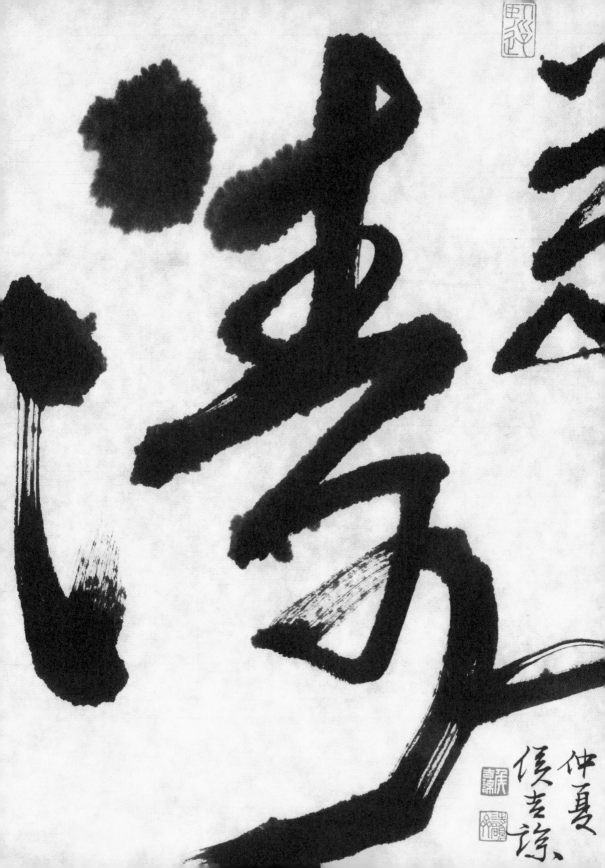

閑雅

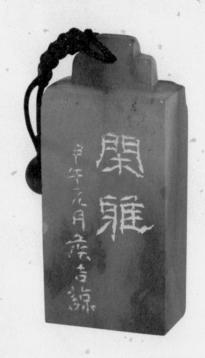

閑雅這個詞有意思，它明明白白告訴我們，要雅之前，先得有閑。

沒有閒情逸致是雅不起來的，無論寫字畫畫、看書喝茶、聽音樂，甚至旅行購物，重要的是閒逸的心情，有了舒散緩慢的步調，才有足夠的時間和心情去品味所有的美好。

現代人都太忙，生活與心境都太擁擠，連睡覺都要開著手機，實在讓人無法理解。

有些學生學習書法之後，碰到工作或生活的困境，先犧牲的往往就是書法（或其他興趣），這也是讓人沒有辦法理解的事，因為一個人除了工作、家庭之外，最重要的不就是自己嗎？如果沒有一個興趣、愛好可以豐富自己的心靈，那麼自我的意義與生命價值要如何定位呢？

學習書法或其他的興趣、才藝，目的不在成為專業的創作者，而應該是成為一個有深度的欣賞者。

以書法而言，整個中華文化的所有一切，待人接物的道理、尊師重道的誠敬、詩詞繪畫的美，茶、酒、飲食的享受，服飾、音樂、舞蹈、園林建築的精緻，醫學、武術的玄奧……都透過書法來記載、傳承，現代人學書法如果只學寫字技術，如同入寶山卻只急急趕路，完全看不到美麗的人文風景，豈不可惜？

枯勁

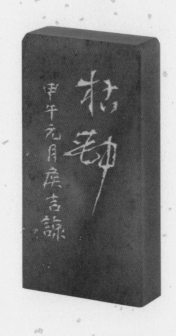

書法的筆畫質感中，枯勁是一種不容易解釋的視覺經驗。

一般很容易覺得，枯、澀的墨色、線條、筆畫通常不會很有力量，有力道的筆畫一定是墨色飽滿而力透紙背的，毛筆中如果沒有墨了，乾枯的運筆，筆中的力量就沒有墨這個介質可以傳遞到紙上，所以乾枯的墨色理論上是不會有力道的。

然而很奇怪的是，大部份乾枯、枯澀的筆畫都讓人會覺得蒼勁有力，反而是那些墨太多的筆畫，很容易顯得軟弱無力。

可能的原因，是因為筆中的墨少了以後，要傳達力量就得用更大的勁道，所以乾枯的筆畫反而會有雄渾的感覺。

書法中這種表面現象、實際道理剛好相反的地方其實滿多，例如寫字要用力，但要用力就得學會放鬆諸如此類，如果將之移轉到人生經驗，會發現書法中蘊含的道理充滿智慧，而在長期、安靜的寫字過程中，這些體會慢慢進入無意識的體會之中，終而改變人的性情與脾氣，所謂潛移默化，就是這樣發生的。

妍潤

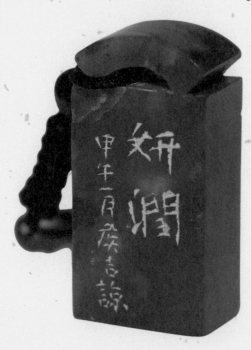

許多人寫字只用墨汁不磨墨，說來可惜。

寫字用墨汁，很方便，但也容易隨便。

磨墨其實是體會「精緻」品味的開始，倒水的時候要很細緻，要輕輕的倒，讓水像露珠在硯台上凝結，而不是散漫成一片，而後才細細磨墨，磨墨首先是要體會磨墨這件事的精緻感，而後才是寫字墨韻的好壞。

磨墨寫字表面上看起來好像很麻煩，事實上，改變想法態度後，磨墨就會成為一種享受。細細的、緩緩的磨墨，調整自己的呼吸，讓自己的心緒慢慢安靜下來，專注在磨墨這件事上，仔細觀察墨的濃度變化，看硯台上的墨液逐漸變黑變濃變稠，這樣墨汁寫在紙上可以產生的溫潤，當然絕非墨汁倒了就寫可以相提並論。

磨墨寫字可以讓一個人的性格慢慢變得溫潤，如果心中有了這種精緻的感覺，生活有了對美感的要求，個性有了對人事物的溫厚之心，不論寫字的技術程度高低，寫出來的字必然讓人覺得妍潤舒服。

難得

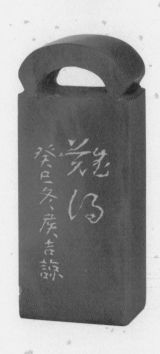

我寫過很多師徒與師生如何不同的文章，提醒詩硯齋的學生要注意，若只是像一般學生來學書法，那就很難真正學到精髓。因為基本態度不對，對老師教的東西就不那麼在乎，那就不可能學到任何東西。

我答應讓學生來畫室，必然是難得的學習機會，不應該抱著要來聊天的態度。連和老師吃飯也都有很多事情要注意。和老師吃飯不是同事聚會。大家可以很輕鬆很愉快，但師生的分寸一定要謹守，老師和學生不是朋友、也不是同事。

教書法其實不必這麼辛苦，但爲了傳達正確的學習觀念，常常要教學生許多看起來似乎和書法無關，但事實上卻息息相關，而且比寫字的技術更爲重要的東西。

現代人因爲資訊豐富，學習的機會很多，所以常常不具備「師徒」的觀念，大學教育因爲推行學生評鑑老師的制度，學生從此不尊重老師，老師也怕學生的評鑑，所以努力討好學生，師道淪喪到無以復加的地步，對老師、學問都不尊重，從此不知什麼叫「難得」，以及對任何諸多難得的知識、學問的珍惜與敬意。

不知珍惜難得的人，自然也就不會懂得分辨什麼易得什麼難得，再好的東西擺在眼前，還是會視若無睹，最後終究不會有什麼收穫，仍舊原地踏步而已。

寫字如
作田唯
日積月
累方見
其力

無捷径
可速成
甲午年
仲夏
侯吉諒

石上書法—侯吉諒篆刻散文集

作　　者：侯吉諒

總 編 輯：陳郁馨

副總編輯：李欣蓉

行銷企畫：童敏瑋

設　　計：東喜設計

社　　長：郭重興

發行人兼出版總監：曾大福

出　　版：木馬文化事業股份有限公司

發　　行：遠足文化事業股份有限公司

地　　址：231 新北市新店區民權路 108-3 號 8 樓

電　　話：(02)22181417

傳　　真：(02)8667-1891

Email ：service@bookrep.com.tw

郵撥帳號：19588272 木馬文化事業股份有限公司

客服專線：0800221029

法律顧問：華洋國際專利商標事務所　蘇文生律師

印　　刷：成陽印刷股份有限公司

初版：2014 年 09 月

定價：380 元

國家圖書館出版品預行編目 (CIP) 資料

石上書法 / 侯吉諒著.

-- 初版 . -- 新北市：木馬文化出版：

遠足文化發行, 2014.09

面；　公分

ISBN 978-986-359-047-7(平裝)

1. 篆刻 2. 書畫 3. 文集

931.07　　　103015283